韓式絕美
香氛蠟燭與
擴香

韓國KCCA、KNDA香氛與甜點蠟燭 認證教師
JENNY／著

35款大豆蠟×
花葉系擴香×
擬真甜點
蠟燭

SCENTED
CANDLE

Contents ❧

　　二年前Jenny來到花疫室上課時，從她的作品中就流露出獨特的美感和氣質，讓我印象深刻的是，上課期間因2個孩子都還是黏人的年紀，她經常急著要去接孩子下課或孩子生病無法來上課，即便如此，都沒有影響她對花草的熱愛，甚至會主動要求學習更多與花藝有關的知識。

　　在通過德國花藝證照的考試時，Jenny曾說母親從小就對她很嚴格，期望也很大，但她並不是家中成績最好、最聰明的孩子，卻因為花藝而讓母親以她為榮，對她而言，這是珍貴無比的稱讚。

　　之後，她又進修韓式蠟燭的課程，將花藝技法展現在蠟燭的設計中，不斷嘗試新的素材，變化出自己獨特的風格，如今Jenny不但擁有自己的花店和花藝教室，她還要出書了。這些豐碩的成果，真的讓我為她的努力而感到驕傲。

　　祝福Jenny在花花世界裡，繼續快樂的創作出更多美好的作品！

<div align="right">

花疫室花藝教師
德國BWS花藝學院專業花藝教師

曹齊敏

</div>

我認識的Jenny，相當聰穎又極具藝術天分，關於蠟燭的創作不僅一點就通，還經常可以加以發揮應用。

Jenny有很棒的審美觀，每次看到Jenny的新作品都十分令人驚艷，因為能把蠟燭和鮮花結合在作品裡，是件相當不容易的事。兩個月前，聽說Jenny正在進行關於蠟燭藝術的書。相信Jenny對於蠟燭藝術的熱忱，一定會讓Jenny成為這個圈子的佼佼者。

很期待，並希望能儘早翻閱這本充滿Jenny的智慧、藝術理念及熱忱的書。恭喜新書出版，並祝福Jenny未來一切順遂。

Instructor of TSSA, Candleworks
Secret Garden 社長

Hannah Jung

作者序

　　其實從未想過自己會成為某個領域的老師，當初會踏入花藝圈的關鍵是因為我母親。從小我就不是一位擅長讀書的小孩，連大學也不知道自己要念什麼，不過當時一人在美國，老師非常鼓勵我找到自己的興趣，也因為我有一位很優秀的藝術老師，啟蒙了我的藝術天分，帶領我在這個領域去創作更多藝術的作品。

　　一直以來，我都對花藝都非常感興趣，但平常只是胡亂摸索一番，直到2017年，我母親回到台灣跟我說她想學做花圈，才因此展開了我花藝的路程。一開始也是什麼都不懂，只是跟著幾位老師學過幾次花圈課程跟生活花藝。接著就直接帶著母親去花市尋找花材，母親成了我第一位花藝的學生。後來我們將成品的照片上傳到臉書，收到許多朋友回應希望我開班授課，就這樣我又開始了第二堂的花圈課程。

　　當時我覺得應該要接收更多花藝相關的專業知識，也因此找到我的花藝啟蒙老師——曹齊敏老師，也開前往韓國學習韓式花藝，後來再接觸到韓式蠟燭，才發現原來蠟燭也有這麼多學問，同時也能結合花藝來創造美麗的香氛蠟燭。以前從未發現蠟燭有這麼多專業知識，像容器的大豆蠟跟柱狀的大豆蠟原來是不同的，有區分為軟跟硬；不同品牌的大豆蠟會有不同的熔點跟溫度。第一次接觸蠟燭後，買了各種書回家鑽研，機緣巧合下，在韓國認識了幫我許多忙的韓國香氛蠟燭老師Hannah，我們常常透過網路交流資訊，有時候我在台灣遇到瓶頸時，她也會一一跟我討論，其實做蠟燭不見得一定會成功，但我們可以在失敗的過程中汲取許多經驗。蠟燭會因為當時的溫度跟氣候，改變我們做蠟燭的配方比例，她常常告訴我，沒有絕對的配方，只有沒成功的作品。

謝謝她與曹老師對我無私的分享與照顧。所以我在台灣也會將所學的知識分享給我的學生。

　　也許是摩羯座要求完美的個性，我對所有的包裝設計都非常嚴謹，希望學生帶回家的作品都具有獨一無二的美，因為自己是學廣告設計出身，所以我也開始設計自己的logo、包裝等，希望能將更完整的成品呈現給大家。

　　很感謝我親愛的朋友們一路支持我，最後還是要感謝我的母親跟先生，不論何時他們都支持我的決定，並幫助我。

Plenty Petals 歐式花藝 *Jenny*

About
Candle

Chapter One
基本蠟燭的認識

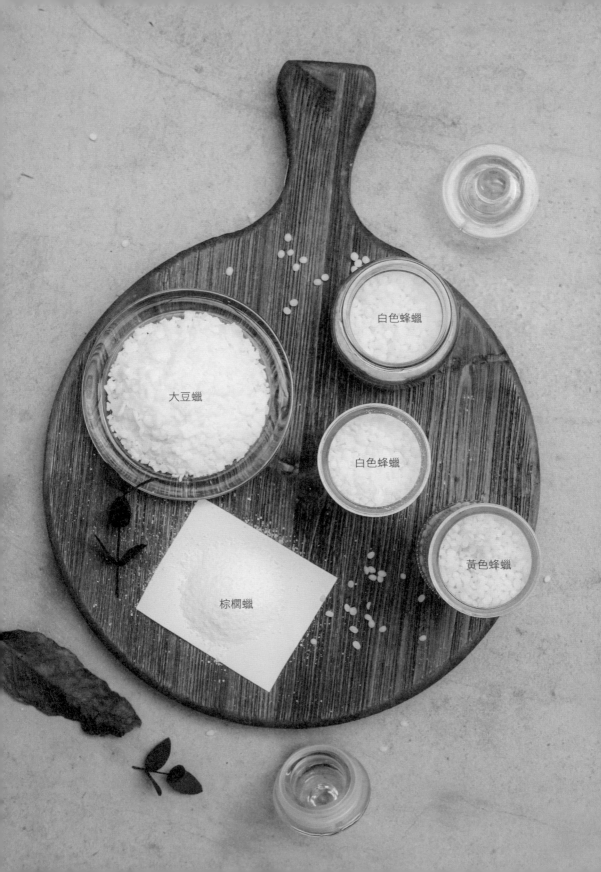

白色蜂蠟

大豆蠟

白色蜂蠟

黃色蜂蠟

棕櫚蠟

🔥 天然蠟與人工蠟的 種類與特色

　　以前以為蠟燭都只有一種，只要香就好了，並不知道原來蠟也有分天然蠟跟人工蠟。因為隨著時間的變化，大家逐漸意識到天然蠟是無毒、無害，比起人工蠟更適合擺放在家裡聞香。人工蠟在書中多半都是以造型獨特為主。

⋮ 天然蠟的種類與特色

　　天然蠟有三種，其中天然蠟都是從天然大豆或蜂窩中提煉而成的大豆蠟、蜂蠟，還有從棕櫚果提煉的天然材料，製作而成的棕櫚蠟。

・大豆蠟（Soy Wax）：

　　大豆蠟是100％大豆提煉而成，是環保可自然被分解的，而且燃燒的時候不會產生黑煙跟不良的味道。因為大豆蠟並不會有黑煙問題，天然無毒無害，所以我們會經常利用大豆蠟製作容器蠟燭。製作容器蠟燭時，我們會使用軟一些的大豆蠟；相對在製作柱狀蠟燭的時候，會使用稍微偏硬的大豆蠟，偶爾還會添加蜂蠟來增加蠟燭的硬度跟光澤度。大豆蠟比石蠟可以多燃燒30～50％。

目前大豆蠟有三大品牌，Golden、Ecosoya跟Nature。我比較常使用Golden的蠟製作容器蠟燭，Ecosoya的Pillar Wax則運用在柱狀蠟燭。品牌不一樣，熔點、顏色相對也會有些不同哦！目前只有Golden跟Ecosoya這兩個品牌有推出柱狀蠟。我自己本身比較喜歡Ecosoya，因為它的收縮率比Golden的大，相對來說也比較容易脫模。

　　如果蠟凝固後發現表面不平滑，有出現凹陷、裂縫，都必須要把凹陷補平。可嘗試用熱風槍加熱，融掉表面的蠟，讓蠟再次凝固，使表面平滑。我通常會直接倒入第二次的蠟液，覆蓋表面的凹陷。切記倒入第二次蠟液時，不要添加任何的精油去破壞大豆蠟的本質，以免造成表面再次變得不平滑。

大豆蠟的種類

大豆蠟品牌	Golden 464 Soy Wax	Ecosoya Pilliar Bean	Nature C-3
用途	容器用	柱狀脫模用	容器用
熔點	48.3度	54.4度	55度
燃點	315度以上	233度以上	315度以上
添加精油比例	精油比例不可超過12%，因為精油放太多會造成蠟燭產生黑煙跟火花。 香精油建議添加比例：5%～7% 植物精油建議添加比例：7%～10%		
添加精油的溫度	78度	78度	75～85度
入模的溫度	65～70度	65～75度	71度
特色	＊凝固後會容易產生裂縫、凹陷，記得我們會再倒入第二次。倒入第二次時，請不要添加任何精油。 ＊燃燒時不會產生黑煙。 ＊外表光滑不具透明感。 ＊凝固的時間相對比較慢，不它擴香效果很好，而且燃燒時火花也小。	＊良好的收縮率，並且容易脫模。 ＊燃燒時不會產生黑煙。 ＊外表呈現光滑乳白色。 ＊不用搭配蜂蠟也能自己成功脫模。	＊表面光滑。 ＊適合用來擠花時作裝飾。

・蜂蠟（Bee Wax）：

　　蜂蠟是從蜂巢提煉出來的蠟，又稱為蜜蠟。它加熱後除掉雜質就可以使用。蜂蠟是100％天然提煉出來，本身具有淡淡的蜂蜜香氣。所以不建議再添加精油。蜂蠟的黏稠性很高也是天然蠟裡最貴的蠟。蜂蠟也分為兩種，一種是精製過的白色蜂蠟，跟非精製過的黃色蜂蠟。白色精製過的蠟可以混和大豆蠟來使用，讓柱狀蠟更好脫模。它的燃燒時間長，而且幾乎沒有黑煙。

・棕櫚蠟（Palm Wax）：

棕櫚蠟是從棕櫚果提煉出來的一款天然蠟，它非常的有趣，凝固後會製造出像雪花、冰塊跟羽毛般的結晶體。結晶的狀況會以倒入容器時，不同的溫度而改變。如果希望結晶多些，倒入模具的溫度可以控制在88～98度，越高溫結晶體會越多。在66～70度左右就不會產生結晶。

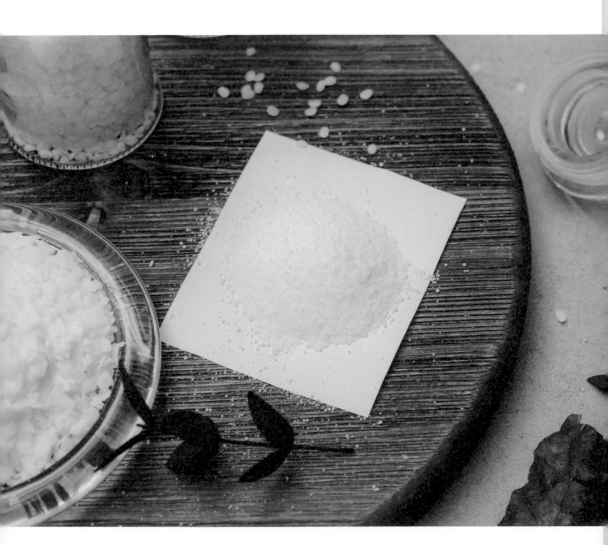

⋮ 人工蠟的種類與特色

　　人工蠟是用石油提煉出來的石蠟、礦物質和聚合物製作而成。近年來，很多報告指出石蠟可能含有一些影響人體的有害物，所以這幾年，天然蠟才又開始慢慢受到重視。

・石蠟（Paraffin Wax）：

　　石蠟的質地會比天然蠟來的堅硬，具半透明感，也可以加入添加物讓蠟燭變白。石蠟分為三種：一般、低溫跟高溫。

石蠟	一般	低溫	高溫
熔點	60度左右	52度左右	69度左右

　　石蠟會因為倒入模具溫度較高，所以收縮現象會比天然蠟更為明顯，因為加熱所以分子會膨脹，而溫度下降，分子也會循環為原本樣子，因為中間最慢凝固所以會產生收縮現象，溫度越高收縮現象就越嚴重。因為大部分蠟燭收縮都在蠟燭底部，所以我們會倒入第二次蠟液去填平收縮，以致出現明顯痕跡。

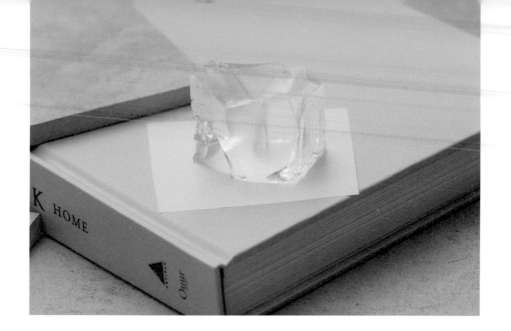

・果凍蠟（Jelly Wax）：

　　果凍蠟質地非常Q軟、有彈性。果凍蠟是由礦物油（Mineral Oil）和聚合物（Polymer）調和至一定比例後，加熱製作而成的礦物蠟。果凍蠟熔點較高，燃燒的時間一般也會比石蠟長，因為果凍蠟熔點高，所以不建議添加香料。果凍蠟有它自己專用的香料，不能與一般用的精油一起使用，一但加入了精油，果凍蠟就會變得渾濁、不透亮。

Tips

石蠟一旦加入白色添加物後，一般很難分辨蠟燭本身是天然蠟還是人工蠟。大家可以先試著燒蠟燭看看，如果蠟燭燃燒後產生許多黑煙，那蠟燭多半是人工蠟製造而成。

　　如果蠟凝固後發現表面沒有平滑、有凹陷、裂縫，我們都必須要把缺陷補平。通常會運用以下兩種方法：

① 可利用熱風槍的熱度稍微把表面加熱，讓表面再次的融化、凝固成平滑表面。

② 在凝固後，可加入少量的蠟液來蓋住蠟燭的凹陷或裂縫，倒入第二次蠟液時，請記得不要再加入任何精油。

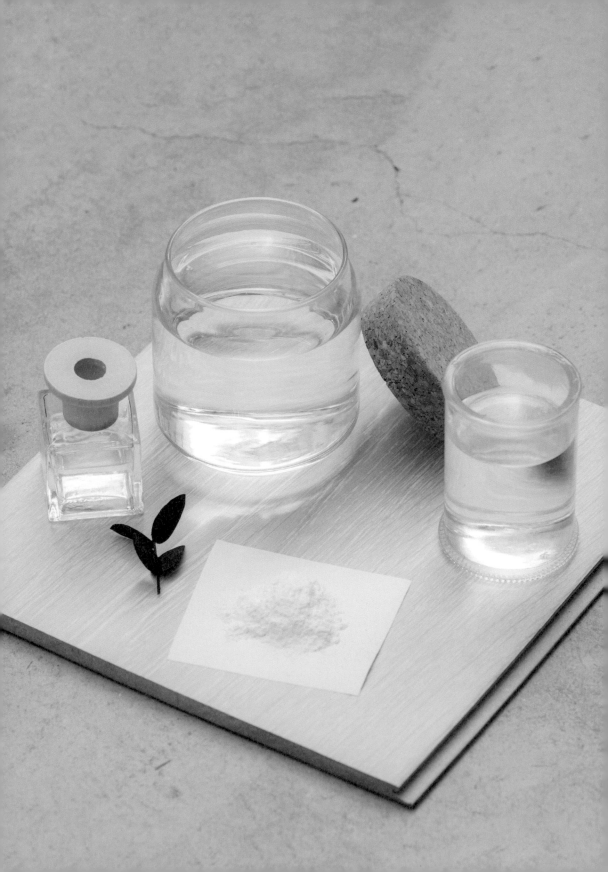

◊ 香氛劑與擴香
材料介紹

・擴香石

擴香石具有擴香、除濕、除臭的功能。一般都比較受歡迎。擴香石是利用石膏粉、水、精油跟乳化劑製造而成，因為石膏表面有很多毛細孔，當擴香石味道變淡後，我們可以再次加入精油讓擴香石再度擴散香味。擴香石可以添加精油的比例為5～10％為佳。

・擴香精油

擴香基底油是由水跟酒精調和而成的基底劑，加入精油攪拌放置2個星期左右，再把擴香竹籤插入玻璃瓶中，因為香氣會透過擴香竹籤吸收後，達到擴香效果。

◊ 工具介紹

・加熱器

加熱器非常好調節溫度大小（有1～5度）。也可以用電磁爐或隔水加熱的方式，不過隔水加熱的方式，蠟無法達到100度以上。

・不鏽鋼杯

用來融化蠟，導熱性佳，且耐熱。用攪拌機打時，比較不容易噴濺。

・燭芯固定器

在等待液體蠟凝固時，幫助燭芯能固定在蠟燭的中間位置。避免燭芯沒有置中。也可以拿竹筷代替固定器。

・電子秤

我們常常需要用電子秤來測量蠟跟精油的量，選擇可精細測量至0.1g的電子秤爲佳。

・溫度計／溫度槍

用來測量蠟液溫度時使用的，一般我喜歡使用方便的電子溫度計。

・熱風槍

當要清潔模具或鋼杯等工具時，可以用熱風槍加熱融化來清潔，也能稍微重新塑型蠟燭的表面。

・燭芯剪

在點燃蠟燭前，都必須把燭芯盡量保持在0.5～0.8公分高。

・矽膠刮刀

適合在製作蛋糕蠟燭時使用攪拌。

・模具

模具有很多種類，如矽膠、鋁、Pc、壓克力等，而且他們都有很多不同的形狀或大小。

・黏土

黏土可以用來堵住模具上置放燭芯的洞口，避免在倒蠟的過程中蠟液從洞流出。

・長湯匙

這種較長的湯匙適合用來攪拌混和材料。

・蠟燭打火機

要挑選火管比較長的打火機，長的比較容易點燃容器裡的燭芯，使用上比較方便。

・滅燈罩

將其蓋住燭芯讓燭芯隔絕空氣來熄滅蠟燭。

・穿洞器

當蠟已經凝固我們又忘記在蠟的中間留洞時，就可以利用穿洞器用熱風槍加熱，慢慢利用溫度把蠟中間融掉，達到穿刺效果。

◔ 香氛精油的選擇

精油有兩種，一種是100％天然植物精油（Essential Oil），和化合香精油（Fragrance Oil）。天然植物精油具有芳療功效，不過天然植物精油的香氛效果並不持久，而且價格也相對昂貴。不同品牌出產的精油多少會有些許差別，建議大家在選購精油的時候，可以先看一下品牌的精油原產地在哪裡，以原產地在法國或美國的為佳。

Tips

在製作蠟燭的過程中，精油的添加比例不能超過12％。如果加入過多的精油會產生黑煙，而且還會有火花的問題。天然精油最適合添加的比例為7～10％，化合香精油適合添加的比例為5～7％。添加植物精油最佳的溫度為55度，化合香精油為65～78度左右，如果溫度過高會讓精油揮發的越快，精油一但加入蠟裡，就要迅速攪拌均勻。

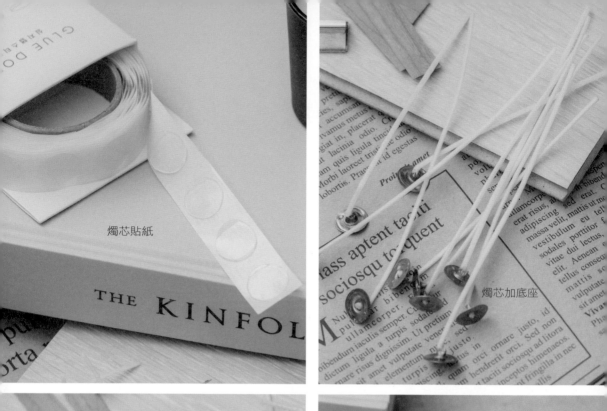

燭芯貼紙

燭芯加底座

木質燭芯

棉質燭芯

燭芯、貼紙與燭芯底座的種類

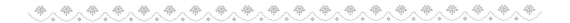

　　蠟燭燭芯（Wick）一直扮演著很重要的角色，它是整個蠟燭唯一的燭光，也是唯一連接蠟燭燃點的媒介。燭芯有三種不同的材質，棉質燭芯（Cotton Wick），環保燭芯（ECO Series Wick）以及木質燭芯（Wooden Wick）。選擇燭芯時，燭芯的大小粗細很重要。如果燭芯太細，它只會燃燒中間位置，最後只會因為蠟過多而造成燭芯被蠟覆蓋滅掉；如果燭芯過粗，就會造成蠟燭燃燒過快。所以在選擇燭芯時，一定要測量模具或容器的直徑大小去決定燭芯的粗細。

　　對於應該選擇哪一種燭芯，我的建議是，既然天然蠟是無黑煙，在燭芯的選材上可以挑選ECO Series無煙系列。如果想營造溫暖或質感更強烈的風格，則可以選擇木質燭芯。

♦ 融蠟技巧與
蠟燭清潔保養

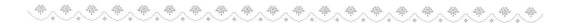

　　測量需要蠟的分量，倒入鋼杯中，置放在加熱器上加熱。建議從中度開始，等待蠟融到85度左右即可關火，利用加熱器的餘溫跟蠟本身的溫度，把剩下還沒有被融掉的蠟，慢慢利用餘溫融化掉。這樣蠟的溫度才不會過高。大豆蠟不建議加熱超過100度，會破壞蠟本身的特性。因為蠟無法用水清洗。所以一般要清洗蠟時，需要用熱風槍去融化蠟，再用衛生紙擦拭處理。

◊ 基本染料與
調色技巧的練習

⫶ 油性染料的認識

　　蠟燭的染料有兩種，一種是固體染料另外一種是液體染料，兩種都是高濃縮染料，所以使用一點點染料就足夠，可變化出色彩豐富的蠟燭。在製作大豆蠟燭時要注意，大豆蠟的顏色均為乳白色，任何染料加在大豆蠟裡，都要想像成所有顏色再加入白色的感覺。

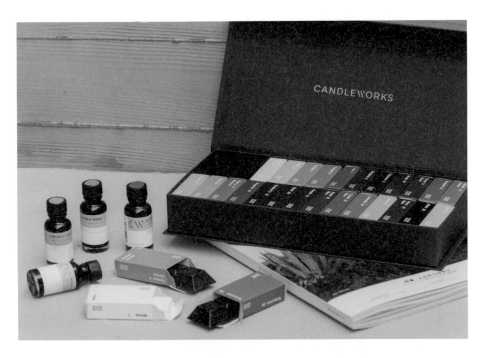

· 固體染料

固體染料相對飽和度比液體染料來的飽和，而且固體染料並不會直接染到模具上。相對來說液體會渲染在模具的表面上，使用時，需要用美工刀慢慢削下來，只要一點點就很顯色，對初學者來說，很容易調出想要的顏色。

· 液體染料

液體色素比較能均勻溶解在蠟裡，而且非常的顯色，通常只需要一點點顏色就會很快化開，所以要避免一次加太多，少量多次加入，會比較好控制用量。液體染料比較容易褪色，而且很容易附著在模具上，導致第二次做蠟燭時染到另一個蠟燭上。

運用色塊調出喜歡的顏色

因為大豆蠟凝固後會呈現乳白色，所以當我們需要調色的時候，必須想象這些顏色都再加上白色，紫＋白就是淡紫（薰衣草色），如果要調出深紫色，就取決於放入色塊的量。放越多的紫色色塊，蠟燭的紫就會更顯色。在做調色時，可以把色塊刮一小片丟入蠟液中溶解，再滴一小滴在烘焙紙上試色。因為融掉的蠟液是透明的，凝固的蠟是乳白色。滴在烘焙紙上，可以讓蠟液迅速凝固，呈現出乾掉後的顏色。

從生活中找出配色靈感

在蠟燭的課程中，通常都沒有安排專門的色彩學課程，很多時候在創作蠟燭時，配色是我們遇到最大的困擾，也是學生們最常詢問的問題。其實從生活中、大自然裡都可以找到很多的配色靈感。大家只要找到最基本的色彩三原

色，紅（M）、黃（Y）、青藍（C）三色，利用這三色就可以調出色相環的顏色。再利用黑色跟白色去調不同彩度的顏色，來呈現明與暗的差異。

　　如果不知道如何從生活中找出配色，建議大家可以在網路上尋找配色的靈感，有很多生活上的色彩常常都被我們忽略。有時我也會建議學生可以上Pinterest網站搜尋關鍵字《colors》，各式各樣的色卡圖片應有盡有。

　　一般在做花藝時，都會先觀察主花的顏色。即使是花裡面細微的小細節，都隱藏著它獨特的顏色。我們可以從中找到自己想要的配色。而最不容易出錯的配色法，就是找到主色調鄰近的顏色，由淺到深來調色，或者多參考一些畫作，也會產生許多的靈感。

Soy
Wax

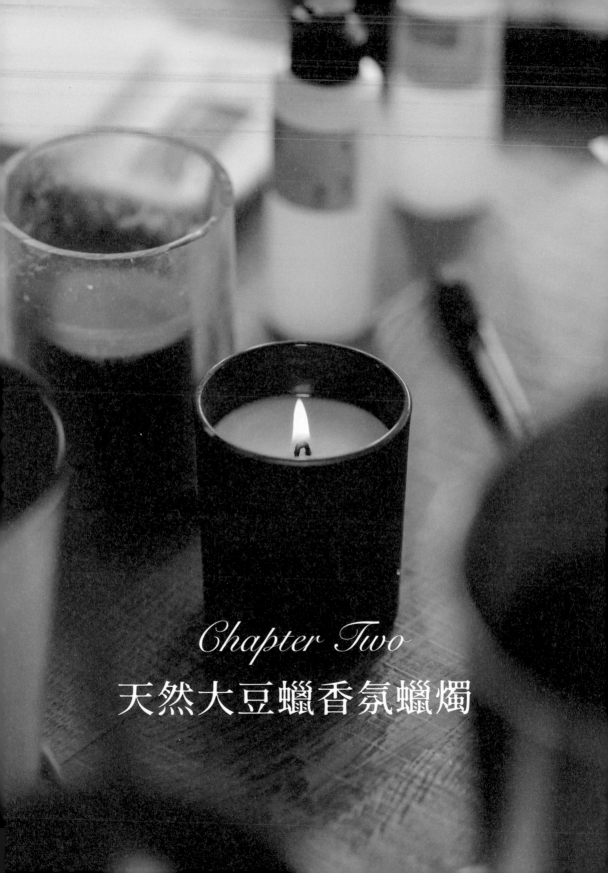

Chapter Two
天然大豆蠟香氛蠟燭

♠ 茶蠟

TEA LIGHT CANDLE

小小的茶蠟經常使用在茶壺保溫上，
但其實加上不同顏色、精油，或再換上不同形狀的容器增添它的趣味性，
也很適合當成小禮物送出！

材料

◆ 大豆蠟（Golden）	60g
◆ 香精油	3g
◆ 環保燭芯加底座（#1）	4個
◆ 固體染料	2色

工具

① 加熱器 ② 電子秤 ③ 不鏽鋼杯 ④ 長湯匙 ⑤ 茶蠟盒4個

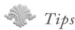 *Tips*

＊ 在製作有顏色的容器蠟燭時，會遇到一個常見的現象，
　 就是在蠟燭上產生許多白點，這種現象稱為Frosting。
　 這是一種非常自然的現象，如果要完全消失是沒有辦法的。
　 所以製作透明容器蠟燭時，若在意出現白點的現象，也可選擇不添加染料。

STEPS BY STEPS

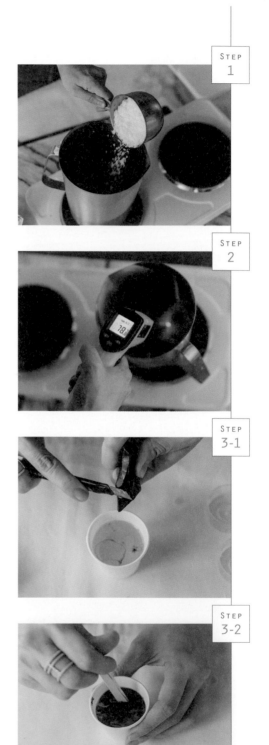

STEP
1

STEP
2

STEP
3-1

STEP
3-2

1　將60g的大豆蠟放入不鏽鋼容器中秤重。

2　把作法1放到加熱器上，慢慢加熱。記得要量溫度，當溫度差不多在85度左右，即可離開加熱器。

3　接著加入固體染料攪拌均勻。

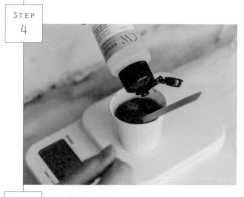

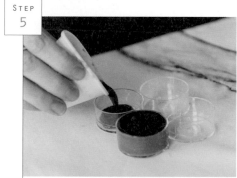

4　等待溫度78度左右，加入香精
　　油，再攪拌均勻。

5　當蠟液溫度在65～75度左右，
　　便可以倒入茶蠟盒中。

6　等待蠟在容器裡稍微凝固，馬
　　上放入燭芯。

7　蠟完全凝固後，再把燭芯剪至
　　約0.5～0.8公分的高度，即完
　　成。

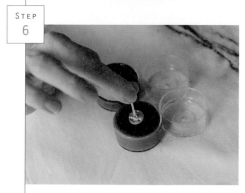

手工沾蠟蠟燭

DIPPING CANDLE

由古世紀流傳下來、最傳統的製蠟方法，
就是利用蜂蠟一層一層地慢慢沾起，重複的沾蠟，
將蠟燭慢慢的加粗，是一款相當樸質又復古的蠟燭。

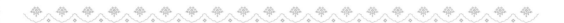

材料

✦ 蜂蠟 ··· 2000g
✦ 環保燭芯（#3） ··································· 1條

工具

① 加熱器 ② 電子秤 ③ 不鏽鋼杯 ④ 長湯匙 ⑤ 竹筷

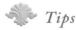 *Tips*

＊ 因為蜂蠟本身就帶有一股淡淡的蜂蜜味道。
　 在製作這款蠟燭的時，通常不需再添加任何的精油。

＊ 記得在沾蠟的過程中，要保持蠟的溫度在70度，
　 才能達到層層疊上去的效果，如果蠟的溫度過高，蠟燭就無法加厚層次了。

＊ 其實一根蠟燭只需要用量50g左右，剩下的蜂蠟可倒在烘焙紙上，
　 結成塊狀保存到下次再使用。

STEPS BY STEPS

1　將2000g的蜂蠟放入不鏽鋼容器加熱，等待融化。

2　把燭芯對折繞在竹筷上一到兩圈，記得要調整長度，讓燭芯對稱；請再另外準備一個2000ml的不鏽鋼杯，裝滿冷水備用。

3　當蠟的溫度在70度時，開始把作法2先放入蠟液中，再慢慢拿出來（記得要瀝乾），接著放入水中讓蠟瞬間凝固。

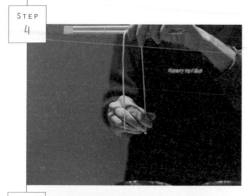

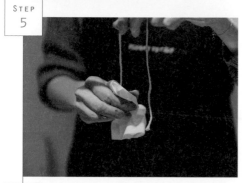

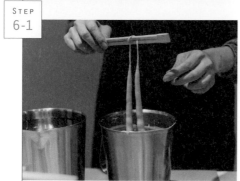

4 　再把燭芯輕輕拉直，讓蠟形成
　　直線。

5 　一定要拿衛生紙將蠟的表面水
　　分擦乾。

6 　一直重複作法3～5，直到蠟燭
　　加粗到你想要的粗細度即可。

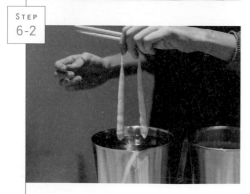

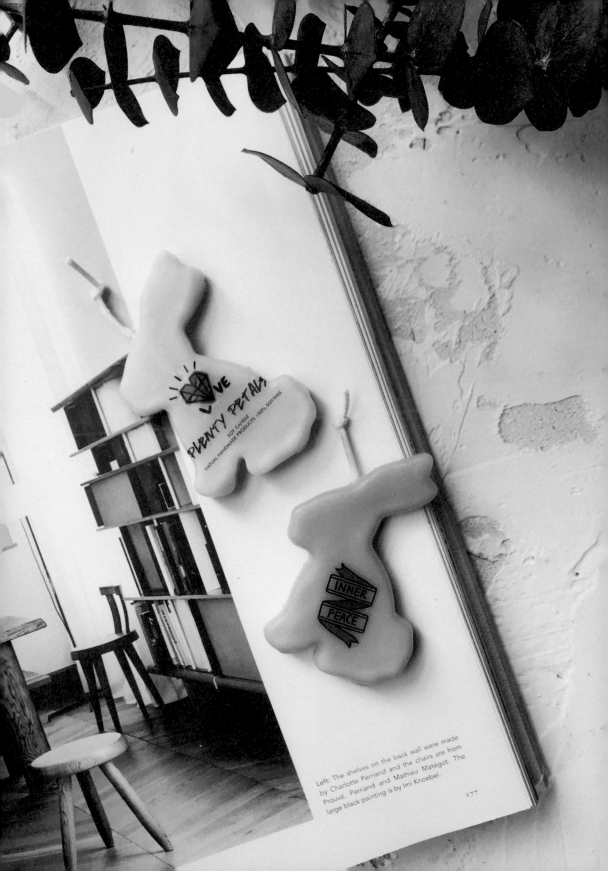

Left: The shelves on the back wall were made by Charlotte Perriand and the chairs are from Prouvé, Perriand and Mathieu Matégot. The large black painting is by Imi Knoebel.

177

手工餅乾模蠟燭

DIPPING COOKIE

這款蠟燭也是利用蜂蠟所製成，
只需要備妥餅乾模具，就能壓製成各種自己喜歡的造型，
製作方法簡單，初學者也能快速上手。

材料

+ 蜂蠟 .. 500g
+ 環保燭芯（#3） .. 1條

工具

① 加熱器 ② 電子秤 ③ 不鏽鋼杯 ④ 長湯匙 ⑤ 烘焙紙 ⑥ 餅乾模具

 Tips

＊蠟液倒在烘焙紙上的厚度不要超過0.5公分。
＊要等蠟呈現半乾狀態，還有一些微熱感的時候，
使用模具壓印喜歡的造型。

STEPS BY STEPS

1 　將500g的蜂蠟放入不鏽鋼容器加熱，等待融化。

2 　準備一張烘焙紙，折成紙盒的形狀，將已融化至70度的蜂蠟倒入紙盒中。

3 　等待蠟液半乾後，使用烘焙模具壓印，一共2片。

4 　再取燭芯放在2片蠟之間。

STEP
2

STEP
3

STEP
4

5　將作法4放入作法2剩下的蠟液中，並確認溫度為70度，再慢慢拿出來（記得要瀝乾），接著再放入水中讓蠟瞬間凝固。

6　以衛生紙將作法5完成的蠟表面水分擦乾。

7　重複作法5～6三次，作品就完成囉！

STEP
5-1

STEP
5-2

STEP
6

告白蠟燭

MESSAGE CANDLE

這是一款別出心裁的蠟燭，
可以將自己想傳達的話隱藏在蠟燭中，
點起燭光時，訊息就會慢慢浮現出來，將你的溫暖心意傳遞給對方。

材料

✦ 大豆蠟（Golden）	150g
✦ 香精油	6.5g
✦ 環保燭芯加底座（#3）	1個
✦ 黑色磨砂杯	1個
✦ 燭芯貼紙	1張

工具

① 加熱器 ② 電子秤 ③ 不鏽鋼杯 ④ 長湯匙 ⑤ 烘焙紙 ⑥ 竹籤

 Tips

＊通常第二次倒入蠟液時，都不要加入任何精油，
讓表面可以更漂亮、平滑。

STEPS BY STEPS

1　將150g大豆蠟放入不鏽鋼容器中秤重。

2　把作法1放到加熱器上，慢慢加熱。（記得溫度不能過高哦！）

3　記得要量溫度，當溫度差不多在78度左右，即可離開加熱器。

STEP
2

STEP
3

4　先倒入130g的大豆蠟液，再加入6.5g香精油，攪拌均勻。

5　把有底座的燭芯貼上貼紙，置中黏在磨砂杯底部。

6　當蠟液溫度降至65～75度左右，便可倒入磨砂杯中。

STEP
4

STEP
5

STEP
6

7　等待蠟在磨砂杯中凝固後，放入寫上訊息的烘焙紙，用竹籤將紙片中央戳一個小洞，穿過燭芯放在凝固的蠟上。

8　於作法8上方，倒入剩下20g的蠟液（沒有加入精油的蠟）。

9　當蠟完全凝固後，再把燭芯剪至約0.5～0.8公分的高度，即完成。

STEP
7-1

STEP
7-2

STEP
8

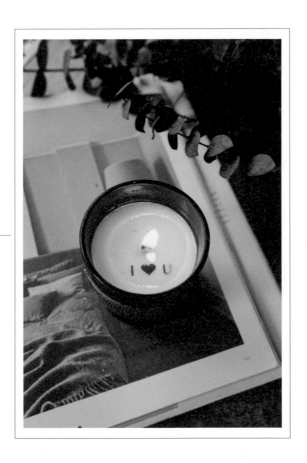

光譜蠟燭

條簡約的光譜蠟燭，可以選擇自己喜愛的色彩，
創作繽紛炫爛的光譜蠟燭。

材料

✦ 大豆蠟（Ecosoya）	120g
✦ 香精油	6g
✦ 環保燭芯（#3）	1條
✦ 液體染料	2色
✦ 黏土	適量

工具

① 加熱器 ② 電子秤 ③ 不鏽鋼杯 ④ 長湯匙 ⑤ 錐形壓克力模具 ⑥ 竹筷

 Tips

＊倒入模具的溫度一定要控制在75度時倒入，
　溫度過高色素會溶解，溫度過低色素不會下滑。這個作品溫度非常重要。
＊在倒入蠟液時記得要從中間倒入。

STEPS BY STEPS

1　將120g大豆蠟放入不鏽鋼容器
　　中秤重。

2　把環保燭芯穿過錐形模具，測
　　量所需要的長度；將模具底部
　　以黏土封住，避免之後蠟液流
　　出。

3　把作法1放到加熱器上，慢慢
　　加熱。（記得溫度不能過高
　　哦！）

4　把液體色素平均點在錐形模具
　　裡。

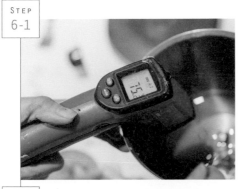

5　把已融化的蠟液加入香精油，
　　用長湯匙攪拌均勻。

6　當蠟溫度降到75度左右，迅速
　　地把蠟液倒入模具中。

7　最後用竹筷把燭芯固定在模具
　　中央。

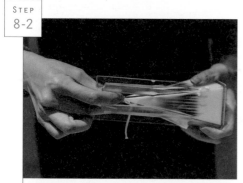

8　等模具中的蠟完全凝固後，將
　　黏土拿掉，取下竹筷，抓住蠋
　　芯，慢慢將蠟燭從模具中取
　　出。

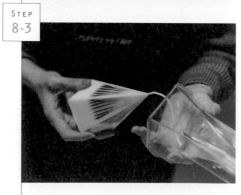

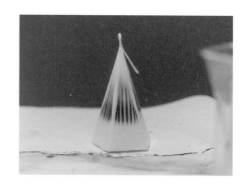

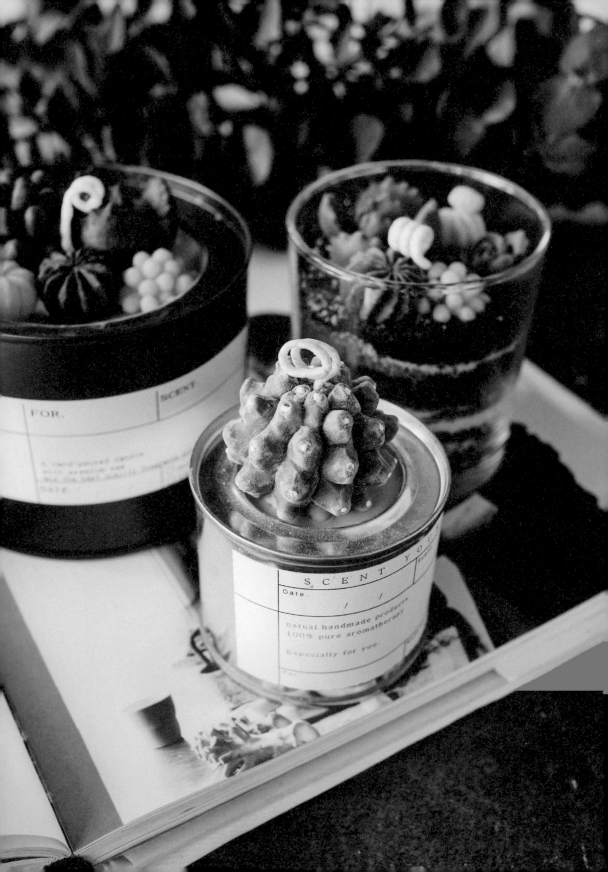

⌂ 仙人掌蠟燭

CACTUS CANDLE

多肉植物圓潤小巧的外型相當討喜，也能做成蠟燭放在家中做點綴。
喜歡綠色植物的你，不妨試試這款可愛又療癒的仙人掌蠟燭吧！

材料

- ✦ 大豆蠟（Golden）⋯⋯⋯⋯⋯⋯⋯⋯⋯⋯⋯⋯⋯⋯⋯⋯⋯⋯⋯⋯⋯⋯ 80g
- ✦ 大豆蠟（Ecosoya）⋯⋯⋯⋯⋯⋯⋯⋯⋯⋯⋯⋯⋯⋯⋯⋯⋯⋯⋯⋯⋯ 42g
- ✦ 蜂蠟（精製過）⋯⋯⋯⋯⋯⋯⋯⋯⋯⋯⋯⋯⋯⋯⋯⋯⋯⋯⋯⋯⋯⋯⋯ 18g
- ✦ 香精油 ⋯⋯⋯⋯⋯⋯⋯⋯⋯⋯⋯⋯⋯⋯⋯⋯⋯⋯⋯⋯⋯⋯⋯⋯⋯⋯⋯ 7g
- ✦ 環保燭芯加底座（#3）⋯⋯⋯⋯⋯⋯⋯⋯⋯⋯⋯⋯⋯⋯⋯⋯⋯⋯⋯ 1個
- ✦ 固體色素（綠色）⋯⋯⋯⋯⋯⋯⋯⋯⋯⋯⋯⋯⋯⋯⋯⋯⋯⋯⋯⋯⋯ 少許
- ✦ 竹籤 ⋯⋯⋯⋯⋯⋯⋯⋯⋯⋯⋯⋯⋯⋯⋯⋯⋯⋯⋯⋯⋯⋯⋯⋯⋯⋯⋯ 1根
- ✦ 燭芯貼紙 ⋯⋯⋯⋯⋯⋯⋯⋯⋯⋯⋯⋯⋯⋯⋯⋯⋯⋯⋯⋯⋯⋯⋯⋯⋯ 1張

工具

① 加熱器 ② 電子秤 ③ 不鏽鋼杯 ④ 長湯匙 ⑤ 鋁罐
⑥ 仙人掌矽膠模具 ⑦ 燭芯固定器

 Tips

＊記得在調色時，要多利用固體色素，因為使用液體色素會容易沾染在矽膠模具上，
　造成下一次的作品可能會被染色。

STEPS BY STEPS

容器蠟燭

1 將80g大豆蠟（Golden）放入不鏽鋼容器中秤重。

2 把作法1放到加熱器上，慢慢加熱。（記得溫度不能過高哦！）

3 記得要測量溫度，當溫度差不多在78度左右時，即可離開加熱器。加入香精油，攪拌均勻。

4 將燭芯加底座固定貼在鋁罐容器的正中央。

5 當蠟溫度在65～75度左右，便可倒入鋁罐容器裡，並放上燭芯固定器固定燭芯。

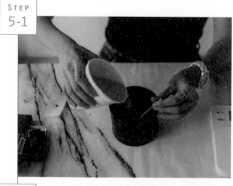

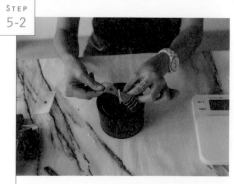

STEPS BY STEPS

仙人掌蠟燭

1　將42g大豆蠟（Ecosoya）與18g
　　蜂蠟放入不鏽鋼容器中秤重。

2　把竹籤戳入矽膠模具內固定，
　　以便蠟液凝固後加入燭芯。

3　把作法1放到加熱器上，慢慢
　　加熱。等待蠟融化後加入固體
　　色素，攪拌溶解即可。

STEP
4-1

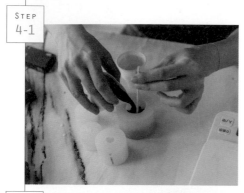

STEP
4-2

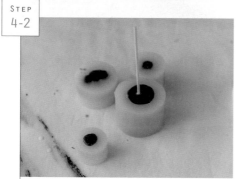

STEP
5-1

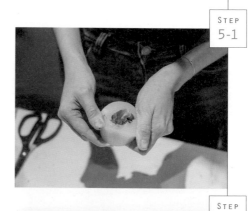

STEP
5-2

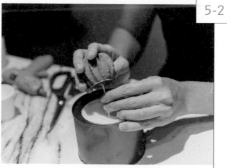

STEP
5-3

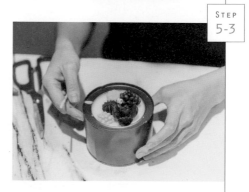

4 直接把蠟液倒入模具中，等待
 完全凝固。

5 待仙人掌完全乾透後，小心脫
 模取出，再把仙人掌置放在容
 器蠟燭上。

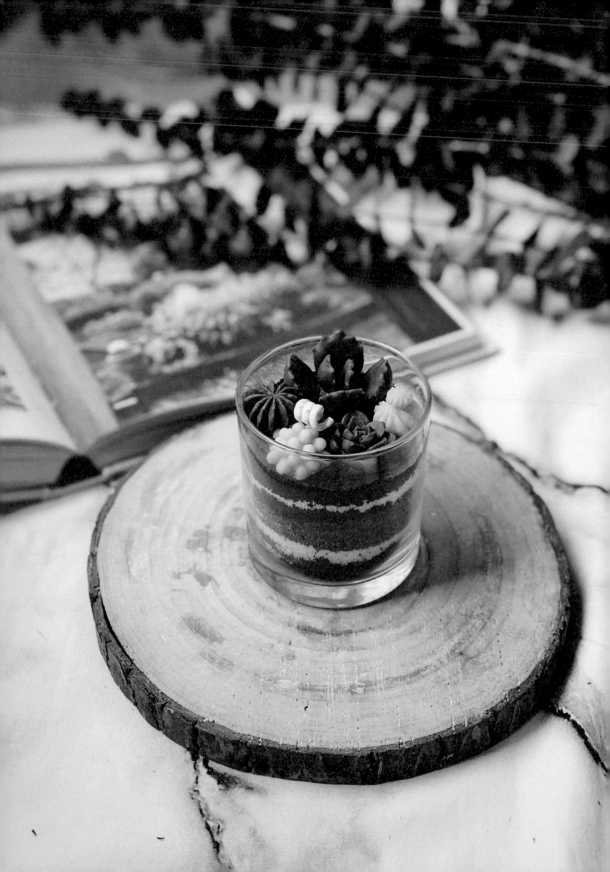

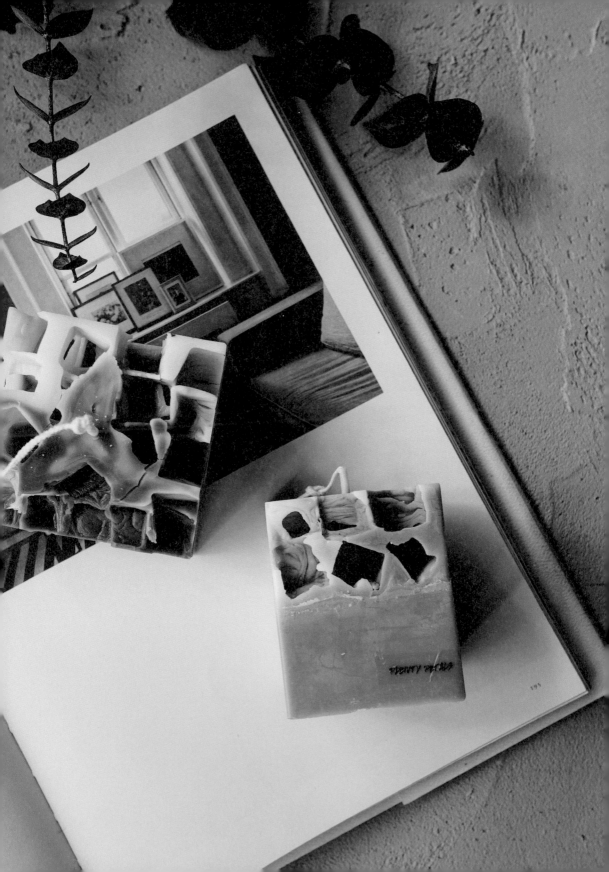

◊ 漸層冰塊蠟燭

ICE CANDLE

造型獨特的冰塊蠟燭，有著不規則大小的孔洞，
搭配上美麗的雙色漸層，呈現出藝術家的創作精神。

材料

✦ 大豆蠟（Ecosoya）	160g
✦ 香精油	8g
✦ 環保燭芯（#3）	1個
✦ 固體色素（紅色）	少許
✦ 黏土	適量
✦ 冰塊	1盒

工具

① 加熱器 ② 電子秤 ③ 不鏽鋼杯 ④ 長湯匙 ⑤ 正方形壓克力模具 ⑥ 竹筷

 Tips

＊蠟燭洞的大小取決於放入冰塊的大小跟形狀。
＊燃燒時底部記得要加入底板，以免蠟流出。
＊從模具取出時，記得要在水槽脫模，以免融掉的冰塊弄濕桌面。

STEPS BY STEPS

1　將160g大豆蠟放入不鏽鋼容器中秤重。

2　把作法1放到加熱器上，慢慢加熱。（記得溫度不能過高哦！）

3　將燭芯穿入模具，為了避免蠟液倒入後會流出，記得在燭芯孔上壓上黏土。

4　將冰塊倒入模具約1/2的高度。

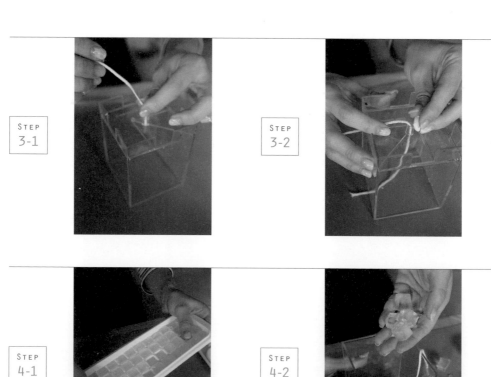

STEP
3-1

STEP
3-2

STEP
4-1

STEP
4-2

5　先將80g的蠟液，加入固體色素攪拌均勻；再把另外80g的蠟液加入香精油，用長湯匙攪拌均勻

6　當蠟液溫度降到75度左右時，迅速把蠟液倒入模具中。

7　把竹筷固定在模具的正中央，固定蠋芯。

8　等待蠟完全凝固後，拿掉黏土，稍微擠壓一下模具，再慢慢拉著燭芯，輕輕的把蠟燭從模具中取出。

STEP
5-1

STEP
5-2

STEP
6

STEP
7

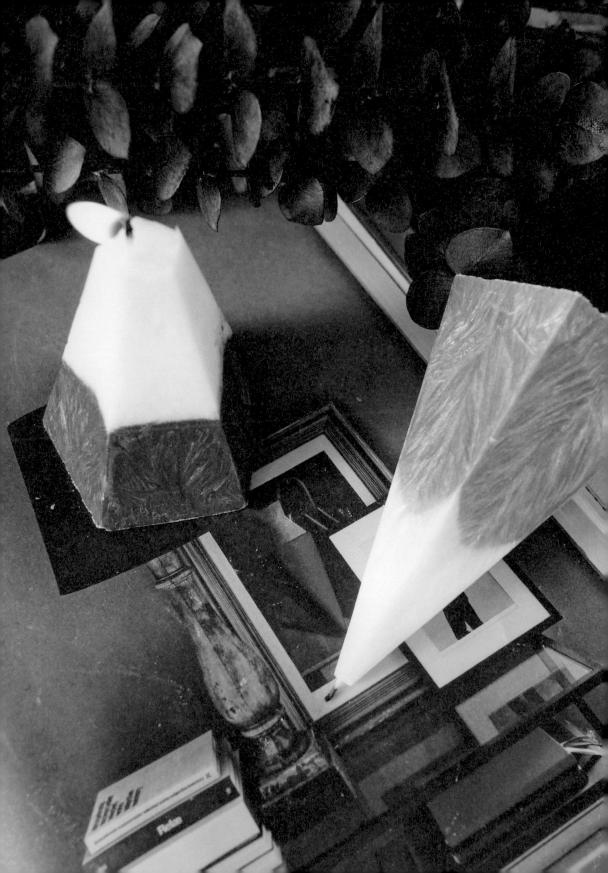

聖誕雙色雪花蠟燭

CHRISTMAS SNOW FLAKE

輕飄飄的白色紋路，彷彿從空中飄下的片片雪花，
只要巧妙控制好棕櫚蠟的溫度，就能輕鬆完成浪漫的雪花蠟燭。

材料

✦ 棕櫚蠟	120g
✦ 香精油	6g
✦ 環保燭芯（#3）	1個
✦ 固體色素（紅色）	少許
✦ 黏土	適量

工具

① 加熱器 ② 電子秤 ③ 不鏽鋼杯 ④ 長湯匙 ⑤ 錐形壓克力模具 ⑥ 燭芯固定器

 Tips

＊如果要成功做出雪花效果，記得一定要在88度以上將蠟液倒入模具，不然就會失敗。

＊切記棕櫚蠟溫度也不能超過100度，一但超過也會很容易失敗。

＊因為棕櫚蠟溫度較高，不適合添加植物精油。

STEPS BY STEPS

1　將120g棕櫚蠟放入不鏽鋼容器中秤重。

2　把作法1放到加熱器上，慢慢加熱。（記得溫度不能過高哦！）

3　拿出錐形壓克力模具，把3號燭芯穿過燭芯孔，上下都要保留一些長度。

4　為了避免蠟倒入後會流出，記得在燭芯孔上壓上黏土。

5　把已融化的蠟液加入香精油，用長湯匙攪拌均勻。

STEP
1

STEP
2

STEP
3

6　當蠟液溫度降到90度左右，並迅速把70g的蠟液倒入模具中。

7　用燭芯固定器將燭芯固定在模具正中央。

8　等待模具裡的蠟半乾時，開始準備第二次的蠟液。

9　把剩下的50g棕櫚蠟放到加熱器上，慢慢加熱。

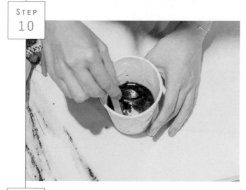

10　把已融化的蠟液加入少許紅色固體色素，攪拌均勻。

11　當蠟液溫度降到90度左右時，迅速把蠟液倒入模具中。

12　等待蠟完全凝固後，把黏土拿掉，稍微擠壓一下模具再慢慢拉一下燭芯，輕輕的把蠟燭從模具中取出。

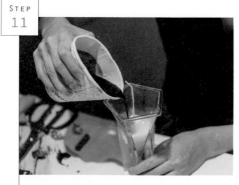

Left: Luke and Jesse built the daybed in this room. Her vintage drafting lamp reminds her of her father's drafting table.

Above: Some of Jesse's favorite books are New Fashion Japan by Leonard Koren, Irving Penn Regards the Work of Irving Penn and Georgia O'Keeffe and the Ca... Miyake by Irving Penn and The Art of Identity by Susan Danly.

Following Page: The family loves to go surfing to... wet suits were designed by Vissla and Xcel and... are from Kalon Studios and Nico Nico's Wilde...

聖誕樺樹皮蠟燭

CHRISTMAS BIRCH BARK CANDLE

又到了迎接寒冷12月的日子，充滿濃厚的耶誕氣氛，
將滿滿的聖誕祝福融入在溫暖的樺樹皮蠟燭中。
希望收到的人都能感受到這份手作的心意。

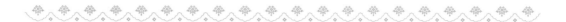

材料

✦ 大豆蠟（Ecosoya）	100g
✦ 香精油	5g
✦ 環保燭芯（#2）	1個
✦ 樺樹皮	1卷
✦ 乾燥花、尤加利、松果	適量
✦ 黏土	適量
✦ 麻繩	1條

工具

① 加熱器 ② 電子秤 ③ 不鏽鋼杯 ④ 長湯匙 ⑤ 柱狀壓克力模具

 Tips

＊如果在凝固的過程中，發現蠟出現裂痕或者空洞，記得補倒上第二次蠟液。
　第二次倒入蠟液溫度在62度左右最為理想。

Steps by steps

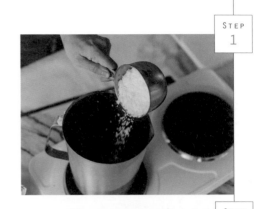

1　將100g的大豆蠟放入不鏽鋼容
器中秤重。

2　把作法1放置在加熱器上，慢
慢加熱。記得溫度不能過高
哦！

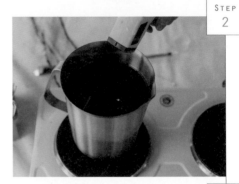

3　拿出柱狀壓克力模具，把2號
環保燭芯穿過燭芯孔，記得上
下都要保留一些長度。

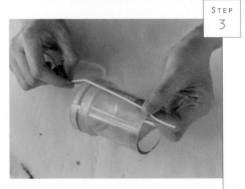

4　為了避免蠟倒入後會流出來，
　　記得要在燭芯孔上壓上黏土。

5　將已融化的蠟作法2倒入紙杯
　　中，加入香精油，用長湯匙攪
　　拌均勻。

6　當蠟液溫度降到70度左右時，
　　再迅速把蠟液倒在柱狀壓克力
　　模具中。

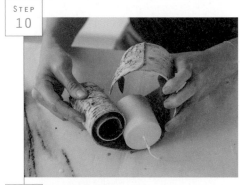

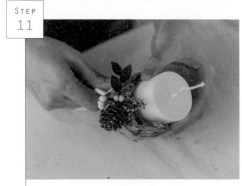

7 把燭芯固定器固定在模具中，記得一定要置中。

8 待蠟完全凝固後，把黏土拿掉，稍微擠壓一下模具，再慢慢拉著燭芯，輕輕的將蠟燭從模具中取出。

9 把底部燭芯剪平。

10 把樺樹皮包覆蠟燭一圈，測量大約需要的長度，再綁上麻繩固定。

11 取一些自己喜歡的聖誕乾燥花裝飾，即完成。

Christmas Birch bark Candle

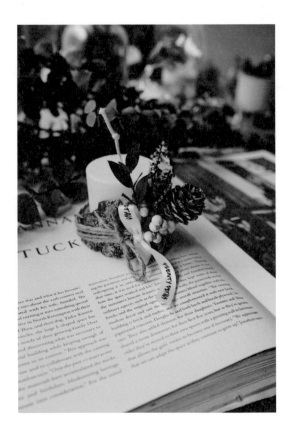

🔥 轉印蠟燭

EMBOSSING CANDLE

運用轉印貼紙的概念，將客製化的圖案壓印在蠟燭上。
結合閃亮的金色凸粉，讓蠟燭整體呈現出更華麗復古的風格。

材料

✦ 大豆蠟（Ecosoya）	100g
✦ 香精油	5g
✦ 環保燭芯（#2）	1個
✦ 固體色素（綠色）	少許
✦ 黏土	適量
✦ 轉印紙	1張
✦ 印章	1個
✦ 印泥臺	1個
✦ Emboss凸粉（金色）	少許

工具

① 加熱器 ② 電子秤 ③ 不鏽鋼杯 ④ 長湯匙 ⑤ 柱狀壓克力模具 ⑥ 熱風槍

 Tips

＊ 如記得在轉印貼紙貼上後，一定要把空氣推乾淨，不然久而久之會因乾掉而脫落。
＊ 一定要用熱風槍，若用不夠熱的吹風機來吹凸粉，是不會達到膨脹效果的。

STEPS BY STEPS

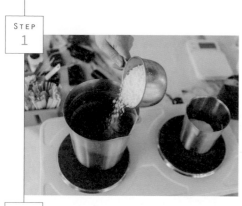

1　將100g大豆蠟放入不鏽鋼容器中秤重。

2　把作法1放到加熱器上，慢慢加熱。（記得溫度不能過高哦！）

3　將2號燭芯穿入模具，為了避免蠟液倒入後會流出，記得在燭芯孔上壓上黏土。

4 　把已融化的蠟加入少許固體色素，攪拌均勻；再加入香精油，用長湯匙攪拌均勻。

STEP
5

5 　當蠟溫度降到75度左右，並迅速把蠟液倒入模具中。

6 　把燭芯固定器將燭芯固定在模具正中央。

STEP
6

7 　等待蠟完成凝固後，把黏土拿掉，稍微擠壓一下模具再慢慢拉一下燭芯，輕輕的把蠟燭從模具中取出。

STEPS BY STEPS

轉印貼紙

1　把印章壓蓋在印泥上，再輕壓在轉印紙上。

2　把大量的Emboss凸粉倒在轉印紙上，再傾斜轉印紙把多餘凸粉倒出。

3　利用熱風槍不斷加熱，讓凸粉慢慢膨脹。

4　把轉印紙反覆泡入水中,約
　　30～40秒。

5　轉印紙泡濕後,白色紙跟透明
　　轉印紙會自動分離。

6　把透明轉印貼紙黏到柱狀蠟燭
　　上,再用衛生紙輕壓表面,把
　　空氣推出加以固定。

PLENTY PETALS

SPECIAL FOR YOU

SOY CANDLE

NATUAL HANDMADE PRODUCTS 100% SOYWAX

🔥 聖誕肉桂蠟燭

CHRISTMAS CINNAMON CANDLE

歐洲人在寒冷的聖誕節時，
喜歡在飲品中加入一點肉桂，也因此讓肉桂從此和聖誕節畫上等號，
肉桂蠟燭也是佳節布置時很適合的暖心小物。

材料

✦ 大豆蠟（Ecosoya）	160g
✦ 化合香精油	8g
✦ 環保燭芯（#3）	1個
✦ 肉桂棒	10根左右
✦ 麻繩	1條

工具

① 加熱器 ② 電子秤 ③ 不鏽鋼杯 ④ 長湯匙 ⑤ 柱狀壓克力模具 ⑥ 竹筷

 Tips

＊因為肉桂棒已有它獨特的天然味道，在添加香料時，
　我們可以挑選跟肉桂味道相近的味道，來增加蠟燭的香氣。
＊一定要等待蠟半凝固後，再加入肉桂棒，這樣才能固定肉桂棒的位置。

STEPS BY STEPS

STEP
1

STEP
3

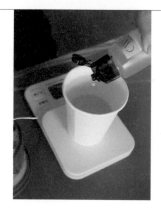

STEP
5-1

STEP
5-2

1　將160g大豆蠟放入不鏽鋼容器中秤重。

2　把作法1放到加熱器上,慢慢加熱。(記得溫度不能過高哦!)

3　拿出柱狀壓克力模具,把3號燭芯穿過燭芯孔,記得上下都要保留一些長度。

4　為了避免蠟液倒入後會流出,記得要在燭芯孔上壓上黏土。

5　在80g已融化的蠟液中加入香精油,用長湯匙攪拌均勻。

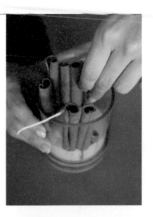

6 當蠟液溫度降到70度左右時，迅速把蠟液倒入模具中。

7 等待蠟半凝固的時候，盡快把肉桂棒插入在模具周圍。

8 把剩下的80g大豆蠟加熱至70度，再倒入作法7模具中。

9 用竹筷將燭芯固定在模具正中央。

10 等待蠟完成凝固後，把黏土拿掉，稍微擠壓一下模具，再慢慢拉一下燭
 芯，輕輕的把蠟燭從模具中取出，把底部燭芯剪平，即完成。

Dried
flower
Candle

Chapter Three

天然花草
香氛蠟燭
與蠟片

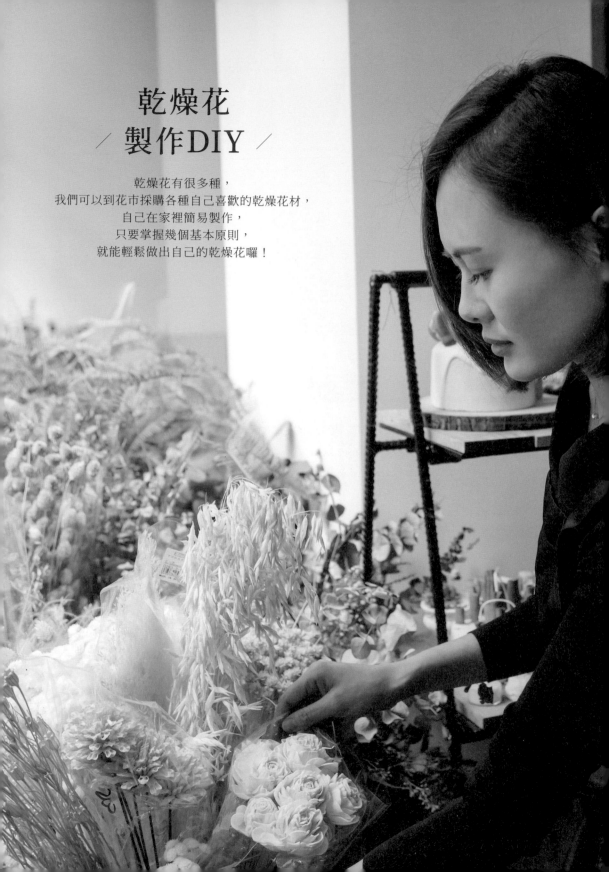

乾燥花
製作DIY

乾燥花有很多種，
我們可以到花市採購各種自己喜歡的乾燥花材，
自己在家裡簡易製作，
只要掌握幾個基本原則，
就能輕鬆做出自己的乾燥花囉！

自然風乾乾燥花

1 使用新鮮花材，把多餘根部的葉子摘掉，並且修剪到想要的長度後，
 拿橡皮筋或鐵絲捆綁避免脫落。

2 再把花懸掛在通風的地方讓其乾燥，或者把花懸掛後開除濕機風乾。

3 基本上大約3到4週後會完全乾燥，不過還是要看當時天氣狀況而定。

壓花

1 選購新鮮花材，把需要使用的花的部分剪
 下來。

2 拿衛生紙把花的表面水分擦拭乾淨。

3 再拿廚房紙巾放入書裡，把花放在上方，
 再拿一張廚房紙巾蓋上。

4 把書蓋上後，再拿重物壓上。

5 放置約5～14天即可取出。

Left. The shelves on the back wall were made by Charlotte Perriand and the chairs are from Prouvé, Perriand and Mathieu Matégot. The large black painting is by Imi Knoebel.

177

♦ 壓花蠟燭

PRESSED FLOWER CANDLE

壓花蠟燭的技巧在於利用熱風槍加熱湯匙，
用湯匙的熱度讓蠟融掉，把花固定在蠟燭的表面。
可挑選和蠟燭同色系的花朵來裝飾，呈現出古典優雅的風格。

材料

♦ 大豆蠟（Ecosoya）	84g
♦ 蜂蠟（精製過）	36g
♦ 香精油	6g
♦ 環保燭芯（#3）	1個
♦ 固體色素（藍色）	少許
♦ 乾燥花	適量

工具

① 加熱器 ② 電子秤 ③ 不鏽鋼杯 ④ 長湯匙 ⑤ 柱狀壓克力模具 ⑥ 燭芯固定器

 Tips

＊加入蜂蠟可以增加大豆蠟的硬度和光澤度。
　而且加過蜂蠟後的大豆蠟會較容易脫模。

STEPS BY STEPS

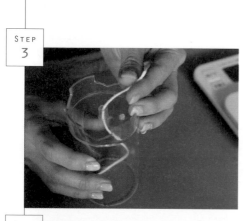

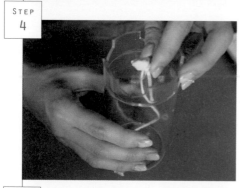

1　120g的大豆蠟跟蜂蠟放入不鏽鋼容器中秤重。

2　把作法1放到加熱器上,慢慢加熱。(記得溫度不能過高哦!)

3　拿出柱狀模具,把3號燭芯穿過燭芯孔,記得上下都要保留一些長度。

4　為了避免蠟倒入後會流出,記得要在燭芯孔上壓上黏土。

5　當蠟液溫度至80度左右,加入固體色素用長湯匙攪拌均勻。

6　再於蠟液中加入香精油，用長
　　湯匙攪拌均勻。

7　當蠟液溫度降到70度左右，並
　　迅速把蠟液倒入在模具中。

8　把燭芯固定器將燭芯固定在模
　　具正中央。

9　等待蠟完全凝固後，把黏土拿掉，稍微擠壓一下模具再慢慢拉一下燭芯，輕輕的把蠟燭從模具取出，並將底部燭芯剪平。

10　開始把壓花平放置蠟燭上，再加熱湯匙，壓印乾燥花在蠟燭表面。

Previous Page: Gabriel created the wood screen with a carpenter friend using cloth hinges; it was originally going to be part of an art project, but he ended up using it to divide the living room area from the couple's library. The images on the walls are a combination of old postcards and pictures found in newspapers, magazines and books.

Above Right: Daisy works on a piece of artwork in her studio, which is in the same building as their apartment.

🔥 乾燥花柱狀蠟燭

DRIED FLOWER CANDLE

將乾燥花融入在蠟燭中的作品，結合女孩們最喜歡的花朵元素，
上方可用各種不同風格的乾燥花加強點綴，
放在辦公室或房間的一角，都很令人賞心悅目。

材料

✦ 大豆蠟（Ecosoya）......	140g
✦ 蜂蠟（精製過）......	60g
✦ 香精油......	10g
✦ 環保燭芯（#3）......	1個
✦ 乾燥花......	適量

工具

① 加熱器 ② 電子秤 ③ 不鏽鋼杯 ④ 長湯匙
⑤ 柱狀壓克力模具2個（一大一小）⑥ 燭芯固定器

 Tips

＊要在蠟燭半凝固、表面變白的時候，加入較輕的乾燥花，
　如果出現沉下去的情況，代表還要再等一下再加入乾燥花。
　記得要在完全凝固前把花插好，不然蠟燭表面會不平整。

Steps by steps

1 將140g的大豆蠟跟60g的蜂蠟
放入不鏽鋼容器中秤重。

2 把作法1放到加熱器上，慢慢
加熱。（記得溫度不能過高
哦！）

3 拿出柱狀壓克力模具，把3號
燭芯穿過燭芯孔，記得上下都
要保留一些長度。

4 為了避免蠟液倒入後會流出，
記得要在燭芯孔上壓上黏土。

STEP
3

STEP
4

STEP
5

STEP
6

STEP
7

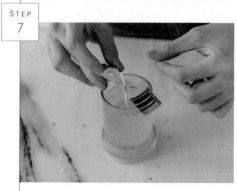

5　在已融化的作法2加入香精油，邊用長湯匙攪拌均勻。

6　當蠟液溫度降到70度左右，迅速把蠟液倒入模具中。

7　把燭芯固定器將燭芯固定在模具正中央。

8　等待蠟完全凝固後，把黏土拿掉，稍微擠壓一下模具再慢慢拉一下燭芯，輕輕的把蠟燭從模具取出。

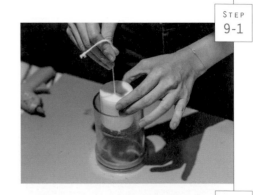

9　再準備一個大一號的柱狀模
　　具，把作法8完成的蠟燭置中
　　放入模具中，開始加入花材。

10　於已融化的蠟液中加入香精
　　油，用長湯匙攪拌均勻；當蠟
　　液溫度降到70度左右時，迅速
　　把蠟液倒入模具中。

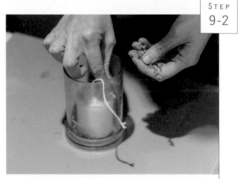

11　等待作法10呈現半凝固、開始
　　變成白色後，於上方再放上乾
　　燥花。

12　等待作法11完全凝固後，稍微
　　擠壓一下模具，再慢慢拉一下
　　燭芯，輕輕的把蠟燭從模具中
　　取出。

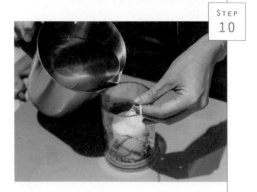

13　脫模後如果覺得花材不夠明
　　顯，可以用熱風槍稍微把表面
　　融解，讓乾燥花更加凸顯出
　　來。

STEP
9-1

STEP
9-2

STEP
10

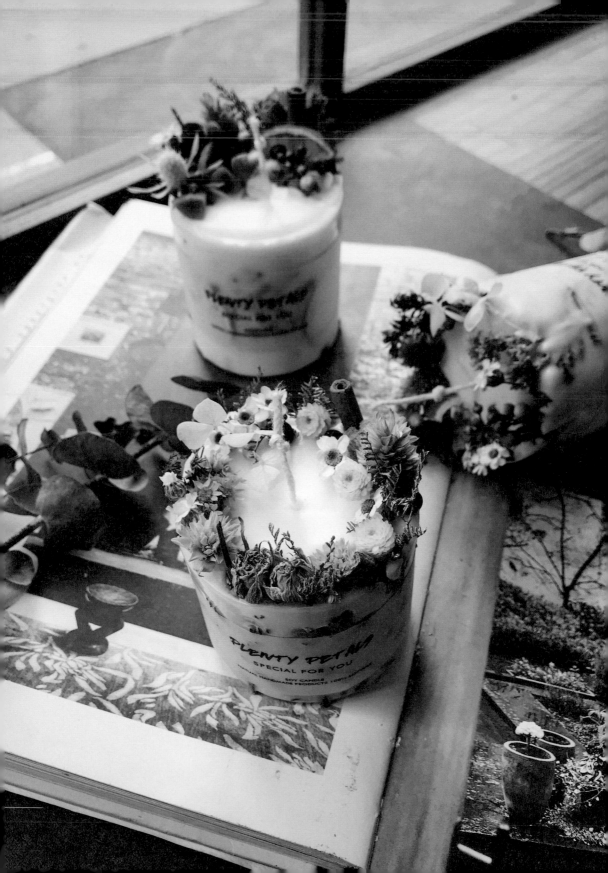

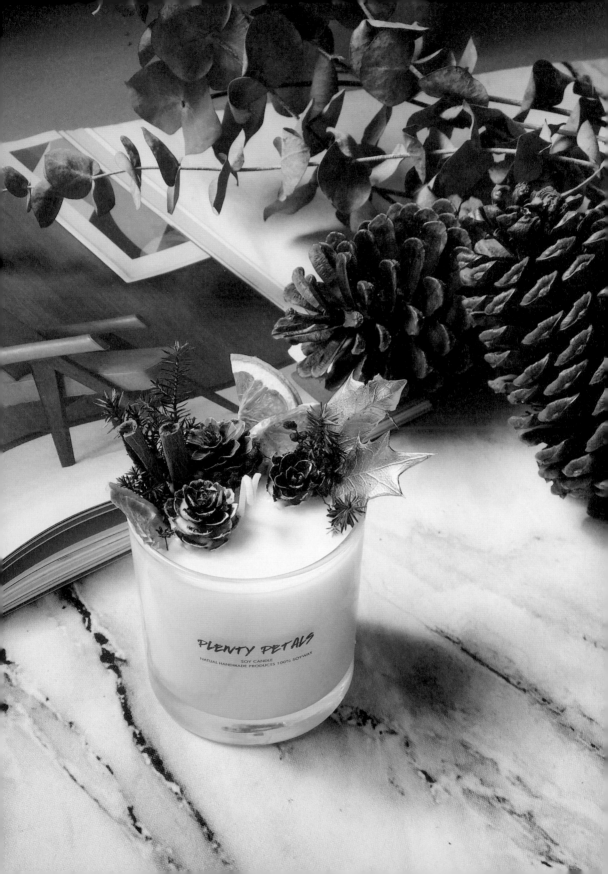

🔥 乾燥花容器蠟燭

DRIED FLOWER CONTAINER CANDLE

最簡單入門的乾燥花蠟燭，
可以選擇自己喜歡的造型容器，依照季節的變化加入特色乾燥花，
輕鬆就完成適合送禮的貼心小物。

材料

✦ 大豆蠟（Golden）	65g
✦ 香精油	3.25g
✦ 環保燭芯加底座（#3）	1個
✦ 乾燥花	適量
✦ 玻璃容器	1個

工具

① 加熱器 ② 電子秤 ③ 不鏽鋼杯 ④ 長湯匙

STEPS BY STEPS

STEP
6-1

STEP
6-2

STEP
7

1 　將65g大豆蠟放入不鏽鋼容器中秤重。

2 　把作法1放到加熱器上，慢慢加熱。（記得溫度不能過高哦！）

3 　記得要量溫度，當溫度差不多在78度左右可以離開加熱器。

4 　將燭芯加底座固定在玻璃容器正中央。

5 　將作法3加入香精油；當蠟液溫度在65～75度左右便可倒入玻璃容器中。

6 　等待蠟液在玻璃容器中稍微凝固，馬上加入乾燥花。

7 　當蠟完全凝固後再把燭芯捲成圓圈造型。

◌ 小盆栽不凋香氛蠟片

FLOWER POT WAX TABLE

可放置於衣櫃或是抽屜中，讓隨身物品都帶著淡淡香氣，
芬芳的香氣既溫暖又療癒，讓人維持一整天的好心情。
搭配的小花器可隨個人喜好更換，延伸變化出不同風格。

材料

+ 大豆蠟（Ecosoya） ··· 28g
+ 蜂蠟（精製過） ··· 12g
+ 香精油 ··· 2g
+ 乾燥花 ·· 適量
+ 金屬雞眼 ·· 1個

工具

① 加熱器 ② 電子秤 ③ 不鏽鋼杯 ④ 湯匙 ⑤ 擴香磚矽膠模具 ⑥ 盆栽小花器

 Tips

＊因為乾燥花有重量，不建議第一次就把蠟灌滿模具，
　要預留一點點空間倒入第二次的蠟，讓蠟片表面更光滑平整。

STEPS BY STEPS

STEP
2

STEP
3

STEP
4

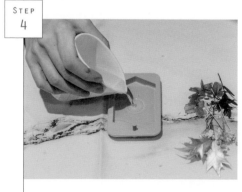

1　將28g大豆蠟跟12g蜂蠟放入不鏽鋼容器中秤重。

2　把作法1放在加熱器上，慢慢加熱。（記得溫度不能過高哦！）

3　將已融化的蠟作法2加入香精油，用湯匙攪拌均勻。

4　當蠟液溫度降到70度左右時，迅速將蠟液倒入模具中。

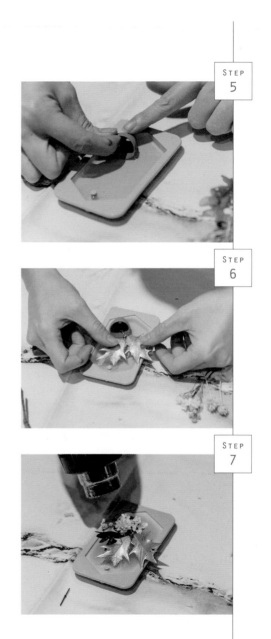

5　把盆栽小花器直接放在作法4上。

6　等待蠟半凝固的時候，儘快將乾燥花放在模具周圍。

7　可用熱風槍加速蠟片凝固，待完全凝固後，從模具的邊角慢慢、輕輕的把蠟片從模具中取出。

8　把雞眼壓在蠟片上方的洞中，就可以穿入緞帶綁緊，完成吊掛式的香氛蠟片。

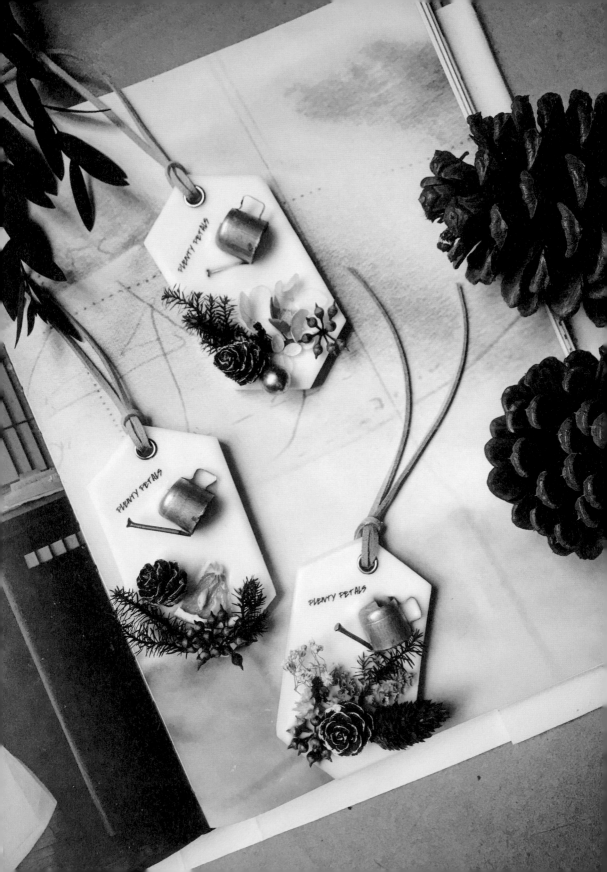

♨ 乾燥花蠟片

DRIED FLOWER WAX TABLE

蠟片的造型與變化相當多，只要變換模型的選擇就可延伸出不同樣式。
可嘗試大膽的色彩搭配，深色系的蠟片也能呈現出不同於淺色蠟片的沉穩風格喔！

材料

✦ 大豆蠟（Ecosoya）	28g
✦ 蜂蠟（精製過）	12g
✦ 香精油	2g
✦ 固體色素（深綠色）	少許
✦ 乾燥花	適量
✦ 金屬雞眼	1個
✦ 麻繩	1條

工具

① 加熱器 ② 電子秤 ③ 不鏽鋼杯 ④ 長湯匙 ⑤ 矽膠背板模具

 Tips

＊因為乾燥花有重量，不建議第一次把蠟灌滿模具，
　通常要留一點點空間倒入第二次的蠟液，讓蠟片表面更光滑平整。

STEPS BY STEPS

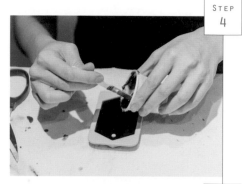

1　將28g的大豆蠟跟12g的蜂蠟放入不鏽鋼容器中秤重。

2　把作法1放到加熱器上，慢慢加熱。（記得溫度不能過高哦！）

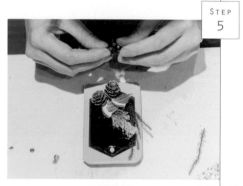

3　在作法2已融化的蠟液中加入香精油，用長湯匙攪拌均勻；再加入固體色素攪拌均勻。

4　當蠟液溫度降到70度左右，迅速把蠟液倒入在模具中。

5　等待蠟半凝固的時候，盡快把乾燥花放在模具周圍。

6　等待蠟完全凝固後，稍微拉一下模具再慢慢，輕輕的把蠟片從模具取出。

7　把雞眼壓在洞中，可以穿上緞帶綁緊。

PLENTY PETALS
FLORISTRY · PLANT · AROMA

PLENTY PETALS
FLORISTRY · PLANT · AROMA

Left: Luke and Jesse built the daybed in this ro
drafting lamp reminds her of her father's drafting

Above: Some of Jesse's favorite books are N
Japan by Leonard Koren, Irving Penn Regards the Wo
Miyake by Irving Penn and Georgia O'Keeffe and the Camera:
The Art of Identity by Susan Danly.

Following Page: The family loves to go surfing together. Their
wet suits were designed by Vissla and Xcel and the camp stools
are from Kalon Studios and Nico Nico's Wilderness Collection.

183

🔥 蕾絲蠟片

LACE WAX TABLE

蕾絲蠟片是最近相當受歡迎的款式，女孩們的心中都對白色蕾絲有著莫名的憧憬，
運用深淺色的反差來表現蕾絲蠟片，低調的小奢華感，是送給閨蜜的最佳選擇。

材料

蠟片材料：

✦ 大豆蠟（Ecosoya）⋯⋯⋯⋯⋯⋯⋯⋯⋯⋯⋯⋯⋯⋯⋯⋯⋯⋯ 28g

✦ 蜂蠟（精製過）⋯⋯⋯⋯⋯⋯⋯⋯⋯⋯⋯⋯⋯⋯⋯⋯⋯⋯⋯ 12g

✦ 香精油 ⋯⋯⋯⋯⋯⋯⋯⋯⋯⋯⋯⋯⋯⋯⋯⋯⋯⋯⋯⋯⋯⋯⋯ 2g

蕾絲材料：

✦ 蜂蠟（非精製過）⋯⋯⋯⋯⋯⋯⋯⋯⋯⋯⋯⋯⋯⋯⋯⋯⋯⋯ 50g

✦ 固體色素 ⋯⋯⋯⋯⋯⋯⋯⋯⋯⋯⋯⋯⋯⋯⋯⋯⋯⋯⋯⋯⋯ 少許

✦ 金屬雞眼 ⋯⋯⋯⋯⋯⋯⋯⋯⋯⋯⋯⋯⋯⋯⋯⋯⋯⋯⋯⋯⋯ 2個

工具

① 加熱器 ② 電子秤 ③ 不鏽鋼杯 ④ 長湯匙
⑤ 矽膠蕾絲模具 ⑥ 矽膠背板模具 ⑦ 竹籤 ⑧ 美工刀

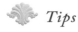 *Tips*

＊如果蠟片跟蕾絲間不易黏住，可稍微用熱風槍加熱，讓兩者緊密結合在一起。

STEPS BY STEPS

蠟片

1 　將28g的大豆蠟跟12g的蜂蠟放入不鏽鋼容器中秤重。

2 　把作法1放到加熱器上，慢慢加熱。（記得溫度不能過高哦！）

3 　把已融化的作法2蠟液加入香精油，用長湯匙攪拌均勻。

4 　當蠟液溫度降到70度左右，迅速把蠟液倒入在模具中。

5 　等待蠟完成凝固後，稍微拉一下模具再慢慢、輕輕的把蠟片從背板模具中取出。

6 　把雞眼壓在蠟片上方的洞中，可以穿入緞帶綁緊。

※ 　作法參考P.108

STEPS BY STEPS

蕾絲

1 　將50g的蜂蠟放入不鏽鋼容器中秤重。

2 　把作法1放到加熱器上，慢慢加熱。（記得溫度不能過高哦！）

3 　把已融化的蠟加入固體色素，用長湯匙攪拌均勻。

STEP
4-1

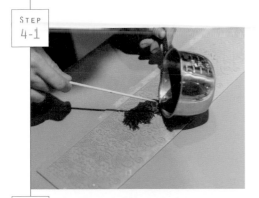

STEP
4-2

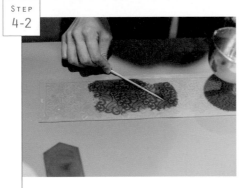

STEP
5-1

STEP
5-2

STEP
5-3

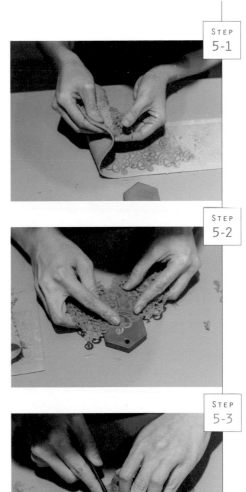

4　把蠟倒入模具，用竹籤把蠟液
　均勻的推動到模具的隙縫中。

5　等待作法4完全凝固後，輕輕
　從模具中脫模，直接把蕾絲壓
　放在蠟片上，將多餘的蕾絲用
　美工刀修整乾淨，即完成。

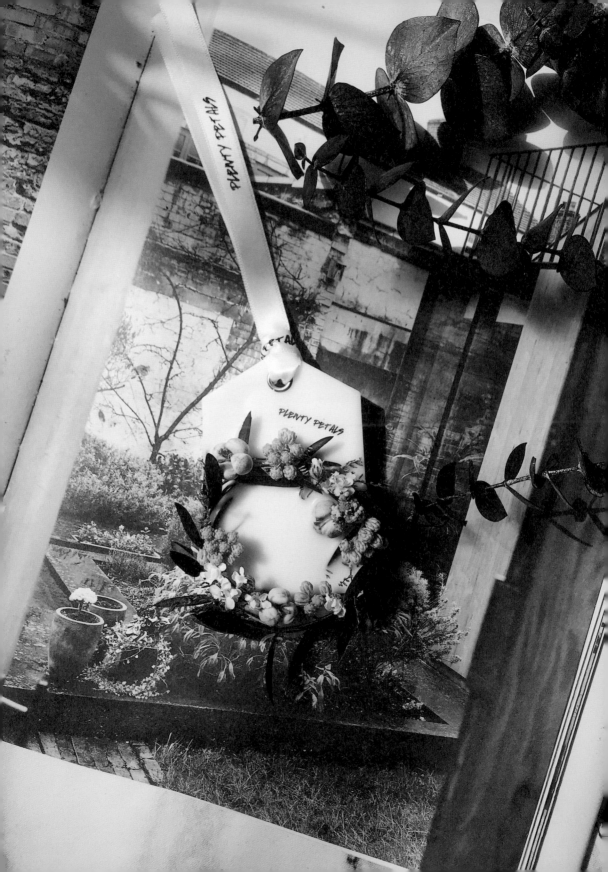

⚜ 聖誕花圈蠟片

CHRISTMAS WREATH WAX TABLE

聖誕花圈代表了我們對聖誕節的想像，即使天氣寒冷，
也藏不住那股喜悅的心情，親手製作自己專屬的聖誕小花圈，
放上各種可愛的果實，象徵著幸福滿滿的未來。

材料

✦ 大豆蠟（Ecosoya）	28g
✦ 蜂蠟（精製過）	12g
✦ 香精油	2g
✦ 乾燥花	適量
✦ 鐵絲（#22）	1條
✦ 金屬雞眼	1個
✦ 膠帶	適量

工具
① 加熱器 ② 電子秤 ③ 不鏽鋼杯 ④ 湯匙 ⑤ 矽膠背板模具

 Tips

＊圍繞在鐵絲上的花材，盡量買較柔軟的乾燥花材。

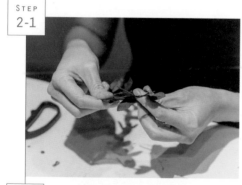

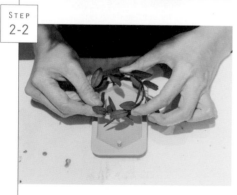

STEPS BY STEPS

小花圈

1　將#22鐵絲圍繞一圈，比對一下蠟片的大小。

2　拿膠帶把想要的花材慢慢綁在鐵絲圈上。

STEPS BY STEPS

蠟片

1　將28g大豆蠟跟12g蜂蠟放入不鏽鋼容器中秤重。

2　把作法1放到加熱器上，慢慢加熱。（記得溫度不能過高哦！）

3　在已融化的蠟液中加入香精油，用長湯匙攪拌均勻。

4　當蠟液溫度降到70度左右，迅速把蠟液倒入在模具中。

5　等待蠟半凝固時，盡快將花圈放在蠟片上。

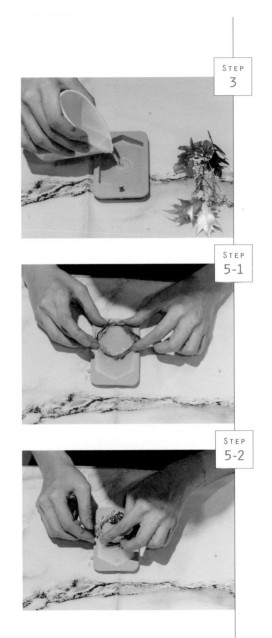

STEP 3

STEP 5-1

STEP 5-2

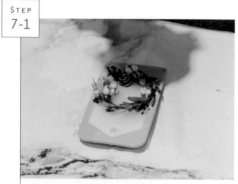

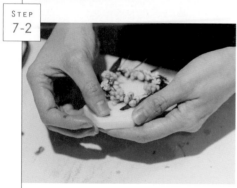

6　等待蠟完全凝固後，稍微拉一下模具再慢慢、輕輕的把蠟片從模具中取出。

7　以熱風槍加熱，讓小花圈和蠟片完全黏合在一起，再將雞眼壓在洞中，穿上緞帶綁緊，完成吊掛式的香氛蠟片。

擴香精油與擴香石
╱ 製作DIY ╱

擴香小物很適合放在浴室或房間中，
可以改變環境的氣氛，
也能讓空氣中充滿怡人的香氣，
可依照個人需求選擇使用擴香瓶、
擴香片或擴香石。

擴香精油製作方式 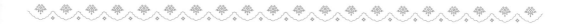 DIFFUSER

材料

✦ 基底油 ⋯⋯⋯⋯⋯⋯⋯⋯⋯⋯⋯⋯⋯⋯⋯⋯⋯⋯⋯⋯⋯⋯ 21g

✦ 化合香精油或天然植物精油 ⋯⋯⋯⋯⋯⋯⋯⋯⋯ 9g

✦ 帶蓋瓶子 ⋯⋯⋯⋯⋯⋯⋯⋯⋯⋯⋯⋯⋯⋯⋯⋯⋯⋯⋯⋯ 1個

✦ 擴香瓶 ⋯⋯⋯⋯⋯⋯⋯⋯⋯⋯⋯⋯⋯⋯⋯⋯⋯⋯⋯⋯⋯ 1個

✦ 香竹條 ⋯⋯⋯⋯⋯⋯⋯⋯⋯⋯⋯⋯⋯⋯⋯⋯⋯⋯⋯⋯⋯ 5根

工具

① 電子秤 ② 量杯 ③ 攪拌棒

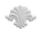 *Tips*

＊基底油是酒精＋水混和而成，
　所以將他與精油混和後，
　一定要置放2～3星期待酒精
　揮發後再使用。

STEPS BY STEPS

1 把量杯放在秤上，加入21g基底油。

2 再加入天然植物精油9g，用攪拌棒攪拌均勻。

3 將作法2倒入有蓋子的容器中，置放2～3個星期再打開使用。

4 把作法3倒入擴香瓶中，再放入擴香竹條即可。

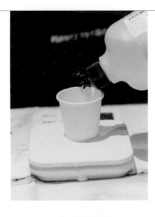

STEP
1

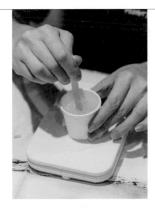

STEP
2

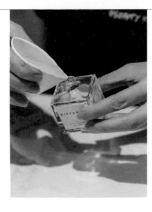

STEP
3-1

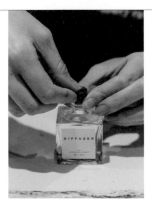

STEP
3-2

🔥 天使擴香片

ANGEL SCENTED PLASTER

外型俏皮可愛的小天使，讓人聯想到代表戀情順利的愛神邱比特。
不妨在情人節時，試著自己親手製作一個天使擴香片，送給另一半吧！

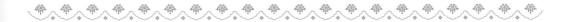

材料

✦ 石膏粉	76g
✦ 水	25.3g
✦ 香精油	5g
✦ 乳化劑（水性）	2.5g
✦ 水彩（黑色）	少許

工具
① 電子秤 ② 不鏽鋼杯 ③ 攪拌棒 ④ 矽膠模具

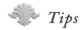 *Tips*

＊記得石膏粉倒入天使後，
　要把底板周邊的石膏粉刮乾淨，這樣背板才會乾淨漂亮。

STEPS BY STEPS

STEP
3-1

STEP
3-2

1　把杯子先放在秤上，倒入5g的
　　水秤重。

2　再於作法1中倒入16g的石膏
　　粉，接著把1g的香精油跟1g的
　　乳化劑倒入，攪拌均勻。

3　慢慢把作法2的石膏倒入模具
　　正中央，用攪拌棒將周圍多餘
　　的石膏刮乾淨。

4　等作法3石膏完全凝固後，再
　　重複作法1～4。如果想讓背板
　　呈現大理石效果，記得在倒入
　　模具前，先將黑色顏料抹在杯
　　緣，再順著杯緣把石膏粉倒入
　　模具。記得倒入模具時，左右
　　來回轉動，達到製造大理石紋
　　路的效果。

5　背板比例：水20g、石膏粉
　　60g、香精油4g、乳化劑2g。

6　等石膏完全凝固後，小心的從
　　四周撥開，慢慢將擴香石取
　　出。

STEP
4-1

STEP
4-2

STEP
6

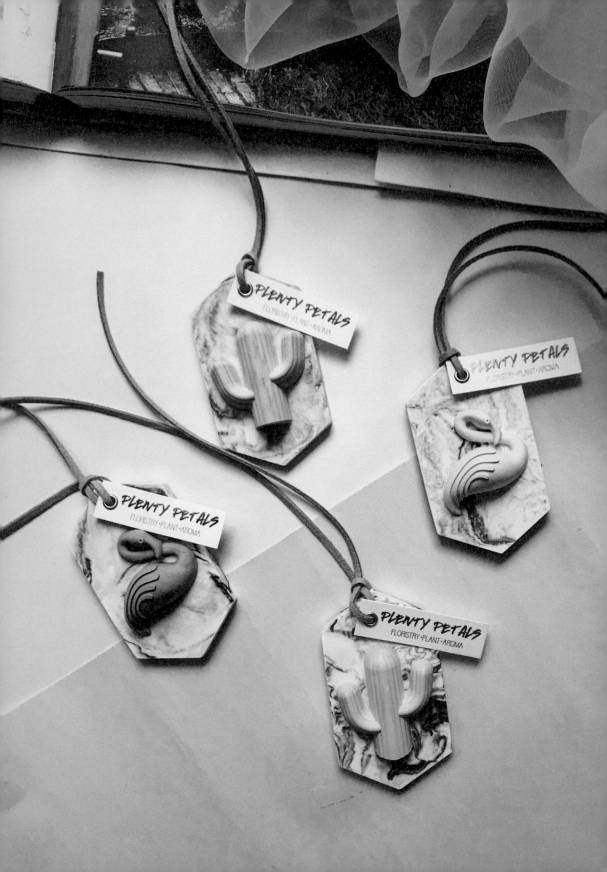

🔥 火鶴擴香片

FLAMINGO SCENTED PLASTER

最近在韓國相當高人氣的時尚代表——火鶴，
處處都能看見牠的蹤影，將最流行的元素變化成擴香片，
搭配女孩最愛的粉色系，讓人看了心花怒放。

材料

+ 石膏粉 ⋯⋯⋯⋯⋯⋯⋯⋯⋯⋯⋯⋯⋯⋯⋯⋯⋯⋯⋯⋯⋯⋯ 40g
+ 水 ⋯⋯⋯⋯⋯⋯⋯⋯⋯⋯⋯⋯⋯⋯⋯⋯⋯⋯⋯⋯⋯⋯⋯⋯⋯ 13g
+ 香精油 ⋯⋯⋯⋯⋯⋯⋯⋯⋯⋯⋯⋯⋯⋯⋯⋯⋯⋯⋯⋯⋯⋯ 2.6g
+ 乳化劑（水性）⋯⋯⋯⋯⋯⋯⋯⋯⋯⋯⋯⋯⋯⋯⋯⋯⋯ 1.3g
+ 水彩（粉色、黑色）⋯⋯⋯⋯⋯⋯⋯⋯⋯⋯⋯⋯⋯⋯ 少許

工具

① 電子秤 ② 不鏽鋼杯 ③ 長湯匙 ④ 矽膠模具

 Tips

＊記得石膏粉倒入第一層模具後，記得要將邊緣擦乾淨，
　不然背板會染到火鶴的顏色。
＊加入顏色後不建議攪拌太久，因為石膏粉會很快乾掉，而難以入模。

Steps by steps

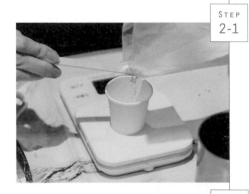

火鶴

1　把杯子先放在秤上,倒入3g的
　　水秤重。

2　再於作法1中倒入10g石膏粉,
　　然後把0.6g香精油跟0.3g乳化
　　劑一起倒入,攪拌均勻。

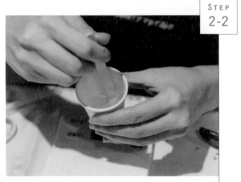

3　水彩顏料從杯緣點入，慢慢將
　　顏色調和，顏色調好了就盡快
　　將石膏倒入模具裡。

4　等作法3的石膏完全凝固後，
　　就可以加入背板顏色。

STEPS BY STEPS

背板

1　把杯子先放在秤上，倒入10g
　　的水秤重。

2　再於作法1中倒入30g石膏粉，
　　然後加入2.1g香精油跟1g乳化
　　劑，攪拌均勻。

3　水彩顏料從杯緣點入，慢慢將
　　顏色調和，顏色調好了就盡快
　　將石膏倒入模具裡。

4　等石膏完全凝固後，小心的從
　　四周撥開，慢慢將擴香石取
　　出。

PLENTY PETALS
FLORISTRY · PLANT · AROMA

PLENTY PETALS
FLORISTRY · PLANT · AROMA

Left: The chair in Mikkel and Camilla's hallway is a Hans J.
Wegner design. The large artwork is by Copenhagen-based
artist Tal R and the smaller one is by John Kørner. The lamp is
by Arne Jacobsen, and a eucalyptus plant is perched on the
windowsill.

251

半透明宮廷永生花擴香片

ROYAL SCENTED PLASTER

有著華麗復古風的宮廷永生花擴香片，結合透明的果凍蠟，
呈現出晶瑩剔透的質感，讓人愛不釋手。

材料

+ 石膏粉 ··· 25g
+ 水 ··· 8.3g
+ 香精油 ··· 1.6g
+ 乳化劑（水性）··· 0.8g
+ 乾燥花 ··· 少許
+ 永生花 ··· 少許
+ 果凍蠟（硬）··· 20g
+ 緞帶 ··· 1條
+ 水彩（粉色、黑色）··································· 少許

工具

① 電子秤 ② 不鏽鋼杯 ③ 長湯匙 ④ 矽膠宮廷模具

 Tips

＊果凍蠟倒入模具溫度較高，花材要選耐熱的才不會變黑。

STEPS BY STEPS

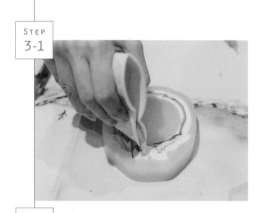

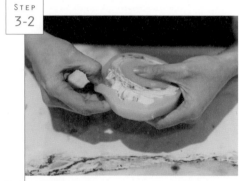

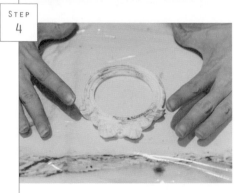

1　把杯子先放在秤上，倒入水。

2　再倒入25g石膏粉，然後倒入
　香精油跟乳化劑，攪拌均勻。

3　慢慢的把石膏倒入模具裡，等
　石膏完全凝固後，小心的從四
　周撥開，慢慢將擴香石取出。

4　可先放一張保鮮膜在桌上，避
　免之後倒入的果凍蠟會沾黏到
　灰塵。

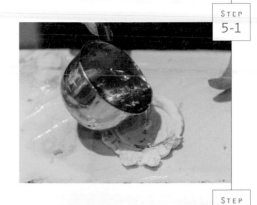

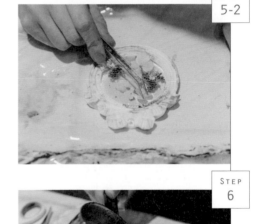

5 在擴香石內圈加入果凍蠟,大
 約倒入1/2的高度後,再加入
 花材。

6 再倒一層果凍蠟,覆蓋在作法
 5的花材上。

7 等果凍蠟完全凝固後,可以穿
 上緞帶綁緊,完成吊掛式的香
 氛蠟片。

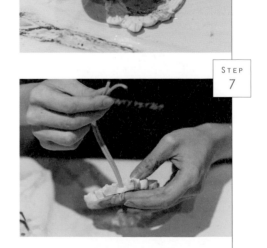

193

◊ 雲朵車用香氛夾

CLOUD CAR SCENTED PLASTER

造型圓潤可愛的雲朵香氛夾，
只要夾在車子的冷氣出風口，就能淨化車內的空氣，
選擇精油時也可挑選較提神的植物精油，如迷迭香、檸檬、薰衣草等。

材料

✦ 石膏粉	60g
✦ 水	20g
✦ 天然植物精油	5滴
✦ 水彩	天藍色

工具

① 電子秤 ② 不鏽鋼杯 ③ 長湯匙 ④ 矽膠雲朵造型模具 ⑤ 車用夾 ⑥ 木棒

 Tips

＊因為擴香石具有毛細孔，可以不斷的重複加入精油，
　但因位置在車的出風口，所以不建議加入太多精油。

STEPS BY STEPS

1 把杯子先放在秤上，倒入20g的水，再倒入60g的石膏粉，攪拌均勻。

2 水彩顏料從杯緣點入，顏色調好了就盡快將石膏倒入模具裡。

3 將車用夾插入作法2，兩側加上木棒防止車用夾掉落。輕輕放在模具正中央。

STEP
3-1

STEP
3-2

STEP
4

4　等石膏完全凝固後，小心的從四周撥開，再慢慢取出。

5　可在石膏表面滴上喜歡的天然精油，即完成。

STEP
4-1

STEP
4-2

Shaped
Candle

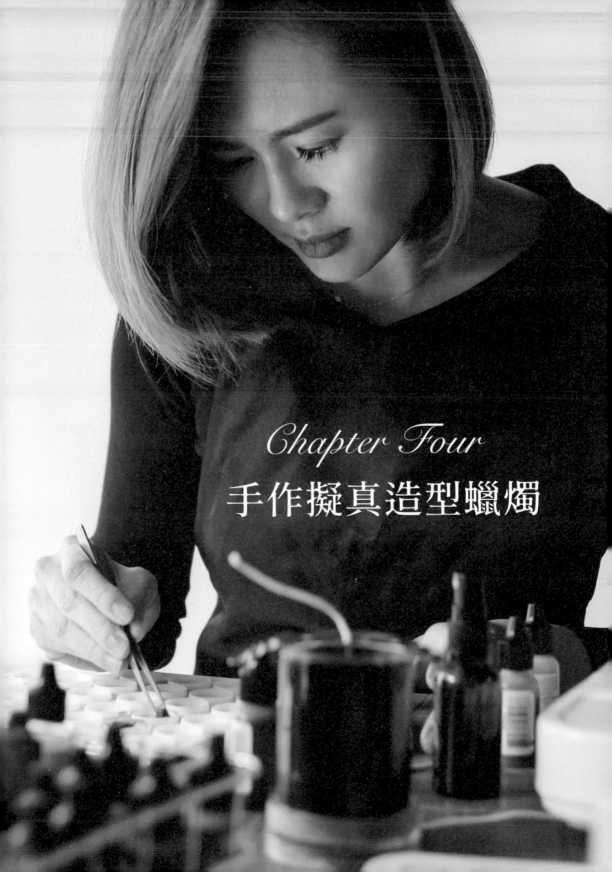

Chapter Four

手作擬真造型蠟燭

PLENTY PETALS

SPECIAL FOR YOU

SOY CANDLE
NATUAL HANDMADE PRODUCTS 100% SOYWAX

Left: The ... Rieko's wor... ... to the entrance passes through machine, fabrics, worktables and mannequins.

Above Right: Although Rieko works with an assortment of fabrics, her favorite material to work with is chambray. She's also a fan of herringbone and the Lithuanian hemp fabric that she uses to create many of Fog Linen's collections.

◊ 半透明蠟燭臺

DRIED FLOWER CANDLE HOLDER

可依照個人喜好選擇想加入的花材，
不論是楓葉、柳橙片或是乾燥花都很適合，當燭臺點亮時，
隱隱約約的光芒，營造出浪漫的氣氛。

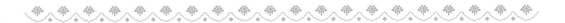

材料

✦ 石蠟（高溫）	200g
✦ 乾燥花	適量

工具

① 加熱器 ② 電子秤 ③ 不鏽鋼杯 ④ 長湯匙 ⑤ 中空模具 ⑥ 美工刀

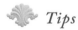 *Tips*

＊因為石蠟需要在高溫時倒入模具，所以選擇花材時，
　切記要找適合耐高溫的花材，不然石蠟倒入後，花會馬上變黑。
＊因為石蠟收縮率較大，通常我們可以再倒入第二次蠟液，讓底部變得平整。
＊這款蠟燭臺要有透光效果才好看，所以花材的部分不建議放太多。

STEPS BY STEPS

1 把乾燥花貼著中空模具的邊緣
 放入。

2 將200g的石蠟放入不鏽鋼容器
 中秤重。

3 把作法2放到加熱器上，慢慢
 加熱。（記得溫度不能過高
 哦！）

STEP
1-1

STEP
1-2

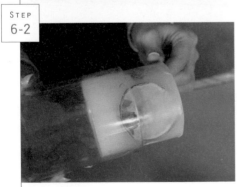

4 記得要量溫度,當溫度差不多在120度左右時,可以離開加熱器。

5 當蠟液溫度降至110度左右,便可倒入模具約八分滿。

6 當蠟完全凝固後再脫模處理,可利用美工刀將多餘的蠟修飾乾淨。

♠ 冰花蠟燭

Snowy Candle

以畫筆層層疊上的棕櫚蠟，營造出冰雪融化的質感，
就像進入了雪花紛飛的白雪世界中，是一款獨具特色的蠟燭。

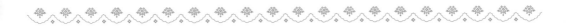

材料

- 石蠟（一般） ··· 160g
- 棕櫚蠟 ·· 50g
- 環保燭芯（#3） ··· 1個
- 乳化劑 ·· 少許
- 液體染料（黑色） ·· 少許

工具

① 加熱器 ② 電子秤 ③ 不鏽鋼杯 ④ 長湯匙 ⑤ 正方形模具
⑥ 瓦楞紙 ⑦ 畫筆 ⑧ 燭芯固定器

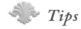 *Tips*

＊因為要使用瓦楞紙圍繞模具，
　一定要在模具壁上塗一層橄欖油，這樣比較好脫模。

STEPS BY STEPS

1 將160g的石蠟放入不鏽鋼容器中秤重。

2 把作法1放到加熱器上，慢慢加熱。（記得溫度不能過高哦！）

3 拿出正方形模具，把3號燭芯穿過燭芯孔，記得上下都要保留一些長度。

4 為了避免蠟液倒入後會流出，記得在燭芯孔壓上黏土。

5 先將模具內塗上一層橄欖油，再用瓦楞紙將模具圍繞一圈，用膠帶固定。

STEP 4

STEP 5-1

STEP 5-2

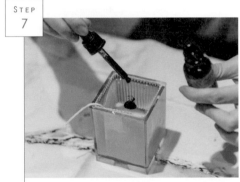

6　當蠟液溫度降至110度左右，
　　迅速把蠟液倒入在模具中。

7　滴入黑色液體染料，攪拌均
　　勻。

8　用燭芯固定器將燭芯固定在模
　　具正中央。

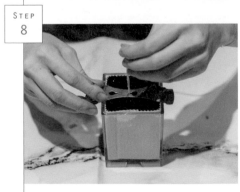

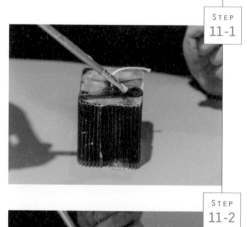

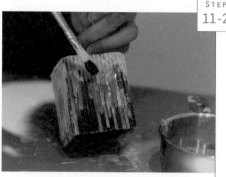

9　等待蠟完全凝固後，把黏土拿掉，稍微擠壓一下模具再慢慢拉一下燭芯，輕輕的把蠟燭從模具取出。

10　將瓦楞紙輕輕撕掉，把底部燭芯剪平。

11　加熱50g的棕櫚蠟後，拿畫筆沾一點棕櫚蠟，隨性刷在蠟燭表面即完成。

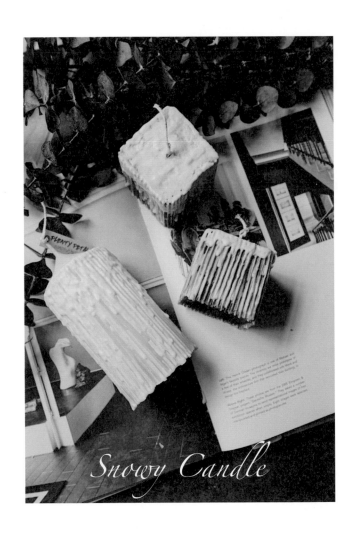

Snowy Candle

PLENTY PETALS
FLORISTRY · PLANT · AROMA

Left: Luke and Jesse built the daybed in this room. Her vintage drafting lamp reminds her of her father's drafting table.

Some of Jesse's favorite books are *New Fashion* Koren, Irving Penn *Regards the Work of Issey* Georgia O'Keeffe and the Camera.

together. Their stools

生日寶石蠟燭

BIRTHDAY STONE CANDLE

可依照自己的生日月份來挑選專屬顏色，不規則的切割面，
讓寶石看起來相當逼真。是一款很適合當成生日小禮的美麗蠟燭。

材料

+ 石蠟（一般）⋯⋯⋯⋯⋯⋯⋯⋯⋯⋯⋯⋯⋯⋯⋯⋯⋯⋯ 90g
+ 金箔⋯⋯⋯⋯⋯⋯⋯⋯⋯⋯⋯⋯⋯⋯⋯⋯⋯⋯⋯⋯⋯⋯⋯ 少許
+ 液體染料⋯⋯⋯⋯⋯⋯⋯⋯⋯⋯⋯⋯⋯⋯⋯⋯⋯⋯⋯⋯ 3色
+ 環保燭芯加底座（#2）⋯⋯⋯⋯⋯⋯⋯⋯⋯⋯⋯⋯⋯⋯ 1個

工具

① 加熱器 ② 電子秤 ③ 不鏽鋼杯 ④ 長湯匙
⑤ 小紙杯2種尺寸 ⑥ 剪刀 ⑦ 美工刀

 Tips

＊可以加入少許金箔、閃粉，讓寶石看起來更有亮面質感。
＊記得每一個切割面都要不規則，跟平面對比才能營造出寶石的感覺。

Steps by steps

1 將90g的石蠟放入不鏽鋼容器中秤重。

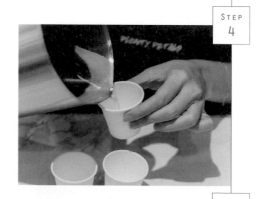

2 把作法1放到加熱器上，慢慢加熱。（記得溫度不能過高哦！）

3 記得要量溫度，當溫度差不多在120度左右時，可以離開加熱器。

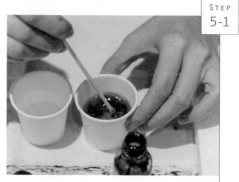

4 當蠟溫度降至110度左右，便分別倒入三個小紙杯中。

5 每一個紙杯調出不一樣的顏色，可加入少許金箔。

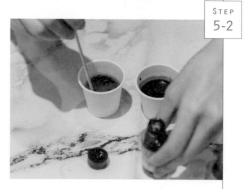

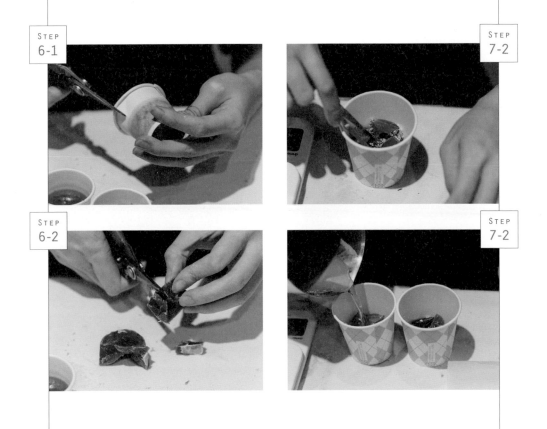

STEP 6-1

STEP 7-2

STEP 6-2

STEP 7-2

6　當蠟完全凝固後，將紙杯剪開，慢慢脫模；脫模後，
　　拿剪刀將三種顏色的石蠟都剪成碎塊。

7　把作法6的碎塊混和放入較大的紙杯中，加入一些金
　　箔，再倒入石蠟液把碎塊蓋滿。

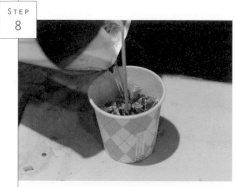

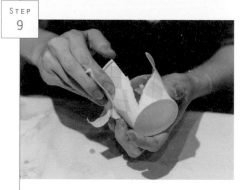

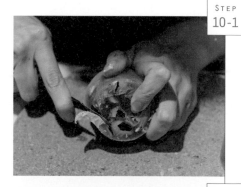

8　記得要把竹籤放入紙杯中，並
　　預留放入燭芯的位置。

9　當蠟完全凝固後再脫模處理，
　　脫模後把竹籤取出。

10　用美工刀在蠟燭表面，不規則
　　切割成寶石形狀，再穿入環保
　　燭芯固定，即完成。

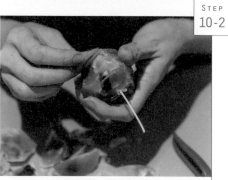

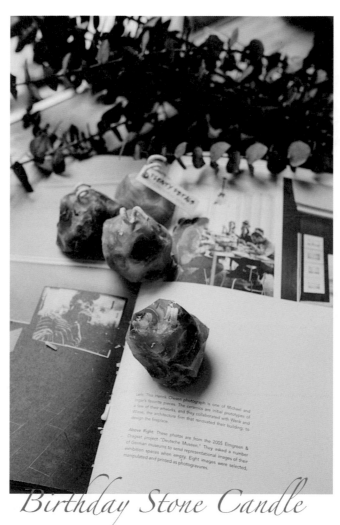

Left: This Henrik Olesen photograph is one of Michael and Ingar's favorite pieces. The ceramics are initial prototypes of a few of their artworks, and they collaborated with Wenk and Wiese, the architecture firm that renovated their building, to design the fireplace.

Above Right: These photos are from the 2005 Elmgreen & Dragset project "Deutsche Museen." They asked a number of German museums to send representational images of their exhibition spaces when empty. Eight images were selected, manipulated and printed as photogravures.

Birthday Stone Candle

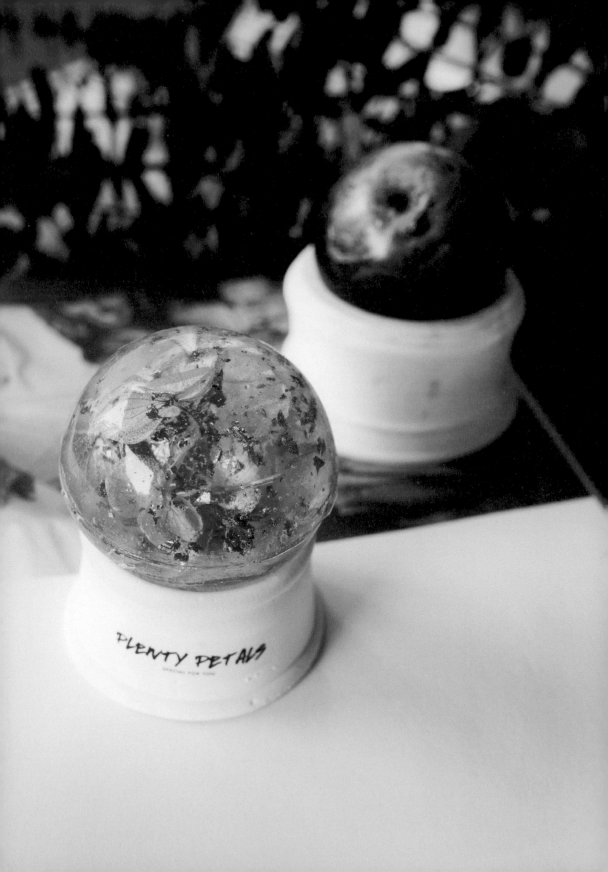

水晶球擺飾

CRYSTAL BALL DECO

隱約閃耀著光芒的水晶球蠟燭，
彷彿可以從中窺探到神祕的世界，近來相當受到女孩們的喜愛。

材料

+ 果凍蠟（硬） ⋯⋯⋯⋯⋯⋯⋯⋯⋯⋯⋯⋯⋯⋯⋯⋯⋯ 80g
+ 金箔 ⋯⋯⋯⋯⋯⋯⋯⋯⋯⋯⋯⋯⋯⋯⋯⋯⋯⋯⋯⋯⋯⋯ 少許

工具

① 加熱器 ② 電子秤 ③ 不鏽鋼杯 ④ 長湯匙 ⑤ 矽膠球狀模具

 Tips

＊在使用果凍蠟時，切記不能使用木棒或紙杯，
　只能用鋼杯，不然果凍蠟就會變得渾濁不透亮。
＊因為果凍蠟需要高溫倒入，所以在製作這個作品時，
　我們會選擇矽膠模具。

STEPS BY STEPS

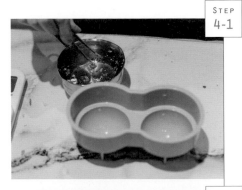

1　80g的果凍蠟放入不鏽鋼容器
　　中秤重。

2　把作法1放到加熱器上，慢慢
　　加熱。（記得溫度不能過高
　　哦！）

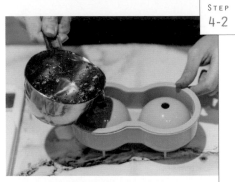

3　記得要量溫度，當溫度差不多
　　在120度左右時，可以離開加
　　熱器。

4　接著加入金箔攪拌均勻，當蠟
　　溫度在130度左右，便可以倒
　　入模具。

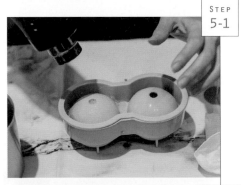

5　可用熱風槍加熱，消除氣泡。
　　當蠟完全凝固後，再脫模處
　　理。

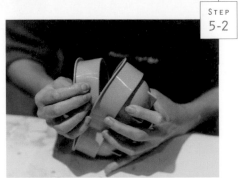

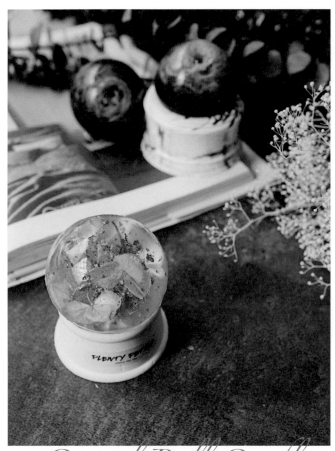

Crystal Ball Candle

PLENTY PETALS
FLORISTRY·PLANT·AROMA

PLENTY PETALS
FLORISTRY·PLANT·AROMA

le light fixtures that hang in Jonas and
are by the Danish brand Frama. Menu,
Tobias Tøstesen and Jonas's design firm,
ts, created the assorted cutting boards.

nas took the photographs on the wall—they're
area around their home, a nightscape from the
their kids in a hammock, and an image from their
ng day. The images hang over a pair of daybeds that
nted from bunk beds as the kids got older.

158

星球蠟燭

GALAXY CANDLE

漸層渲染的星球蠟燭，就像在黑暗宇宙中看到閃閃發亮的地球，
可挑選自己喜歡的顏色，用同色系來做出深淺變化，讓人有耳目一新的感覺。

材料

✦ 石蠟（一般）	200g
✦ 液體染料	3色
✦ 環保燭芯（#3）	1個

工具
① 加熱器 ② 電子秤 ③ 不鏽鋼杯 ④ 長湯匙 ⑤ 紙杯 ⑥ 圓形壓克力模具

 Tips

＊一定要加入少許的石蠟塊才能夠馬上達到降溫效果，
　才不會把原本預先倒入有顏色的染料融掉。
＊圓形模具上都會有兩個卡榫，記得卡榫需要上下靠近，
　會比較容易打開。

STEPS BY STEPS

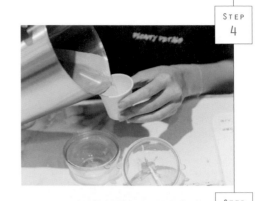

STEP 4

1　將200g的石蠟放入不鏽鋼容器中秤重。

2　把作法1放到加熱器上，慢慢加熱。（記得溫度不能過高哦！）

STEP 5-1

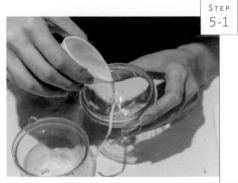

3　記得要量溫度，當溫度差不多在120度左右時，可以離開加熱器。

4　當蠟溫度降至110度左右，便分別倒入三個紙杯中。

STEP 5-2

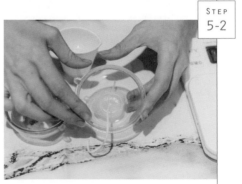

5　將環保燭芯穿入模具中，再倒入一點點作法4蠟液，讓燭芯固定。

STEP
6-1

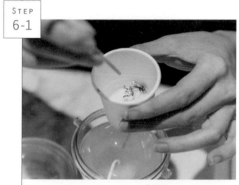

STEP
6-2

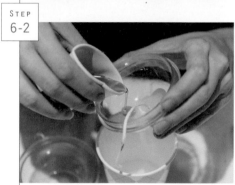

6　將每一個紙杯調出不一樣的顏
　　色，把顏色慢慢倒入模具後，
　　左右搖晃，均勻的讓蠟液流動
　　一圈。

STEP
7-1

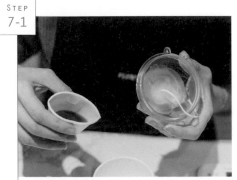

STEP
7-2

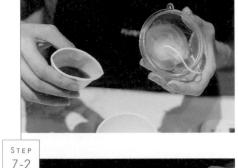

STEP
7-3

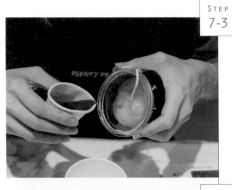

STEP
7-4

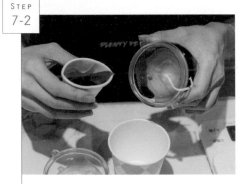

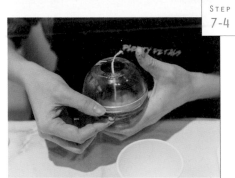

STEP
8

7 用其他顏色重複作法6,直到
　半滿後,把上半圈蓋起來。

8 再重複作法7,直到另外半球
　也都被顏色填滿。

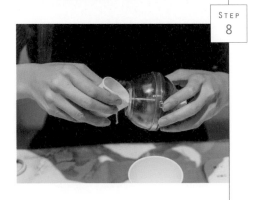

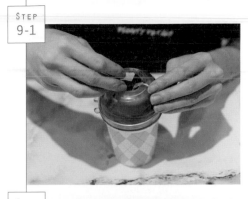

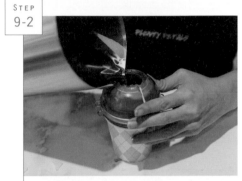

9 把碎塊石蠟倒入模具約1/3高度，再倒入110度的石蠟液。

10 重複作法9約2次後，將模具倒滿，把燭芯固定。

11 當蠟完全凝固後，進行脫模處理，將底部多餘的燭芯剪掉即完成。

海洋果凍蠟燭

OCEAN BEACH CANDLE

清澈透明的海洋果凍燭臺,搭配著可愛的海底貝殼,
清新風格很適合夏天時製作來當成房間裝飾小物。

材料

✦ 果凍蠟	80g
✦ 大豆蠟（Golden）	40g
✦ 蜂蠟	6g
✦ 沙子	適量
✦ 貝殼	適量
✦ 環保燭芯加底座（#3）	1個
✦ 燭芯貼紙	1張

工具

① 加熱器 ② 電子秤 ③ 不鏽鋼杯 ④ 玻璃杯 ⑤ 燭芯固定器

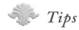 *Tips*

＊使用竹筷攪拌,會產生不透明的情況。
＊果凍蠟會產生大量氣泡,必須要在低溫下倒入,並以低角度快速倒入。

STEPS BY STEPS

1　將3號的底座燭芯，用燭芯貼
　　紙固定在玻璃杯正中央。

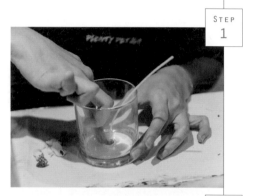

2　把適量沙子倒入玻璃杯中，再
　　把貝殼放在沙子上作裝飾。

3　將80g的果凍蠟放入不鏽鋼容
　　器中秤重。

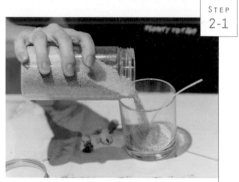

4　把作法3放到加熱器上，慢慢
　　加熱。（記得溫度不能過高
　　哦！）

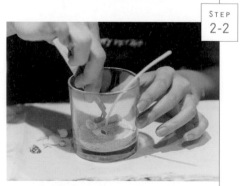

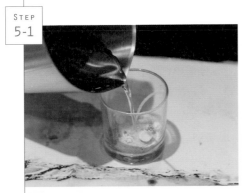

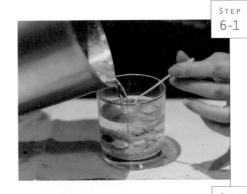

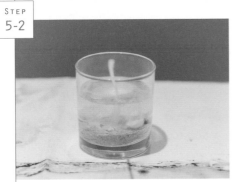

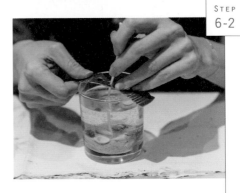

5　當蠟溫度降到120度左右，迅
　　速把果凍蠟液倒入玻璃杯中，
　　等待果凍蠟完全凝固。

6　再把大豆蠟加熱融化後，倒入
　　玻璃杯中，將燭芯用燭芯固定
　　器固定。

7　拿出船錨矽膠模具，加入6g蜂
　　蠟與少許液體染料，待乾脫
　　模。

8　把船錨加入半凝固的作法6大
　　豆蠟中，等待完全凝固。

9　再倒入第二次大豆蠟液，等待
　　完全凝固。

Ocean Beach
Candle Holder

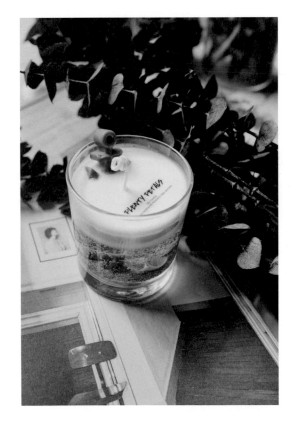

PLENTY PETALS

SOY CANDLE
NATUAL HANDMADE PRODUCTS 100% SOYW X

◔ 水泥蠟燭

CEMENT CANDLE

結合水泥與大豆蠟兩種完全不同材質的蠟燭，
風格簡約又俐落，喜歡工業風格的你不妨嘗試看看。

材料

✦ 大豆蠟（Ecosoya）	100g
✦ 香精油	5g
✦ 環保燭芯加底座（#3）	1個
✦ 快乾水泥	100g
✦ 水	36g
✦ 燭芯貼紙	1張

工具

① 加熱器 ② 電子秤 ③ 不鏽鋼杯 ④ 拋棄式湯匙 ⑤ 紙杯 ⑥ 燭芯固定器

 Tips

＊用紙杯來當模具會比較容易脫模。

Steps by steps

1 將100g快乾水泥倒入另外一個紙杯中，加入水攪拌，用拋棄式湯匙攪拌至均勻溶解。

2 拿出大紙杯把3號有底座燭芯，用蠟芯貼紙固定在紙杯正中央，再倒入作法1。

3 將100g的大豆蠟放入不鏽鋼容器中秤重。

4 把作法1放到加熱器上，慢慢加熱至融化，加入香精油攪拌均勻。（記得溫度不能過高哦！）

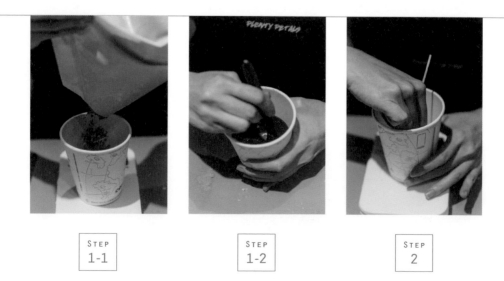

STEP
1-1

STEP
1-2

STEP
2

5　把作法1以45度傾斜，架在紙杯與紙杯之間，等待它乾後再倒入作法4。

6　將燭芯固定器把燭芯固定在紙杯正中央。

7　等待蠟完全凝固後，把紙杯剪開脫模即完成。

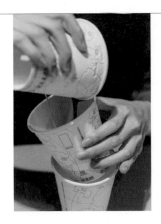

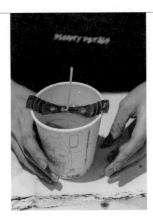

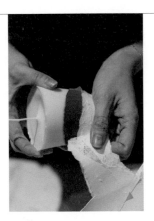

STEP
5

STEP
6

STEP
7

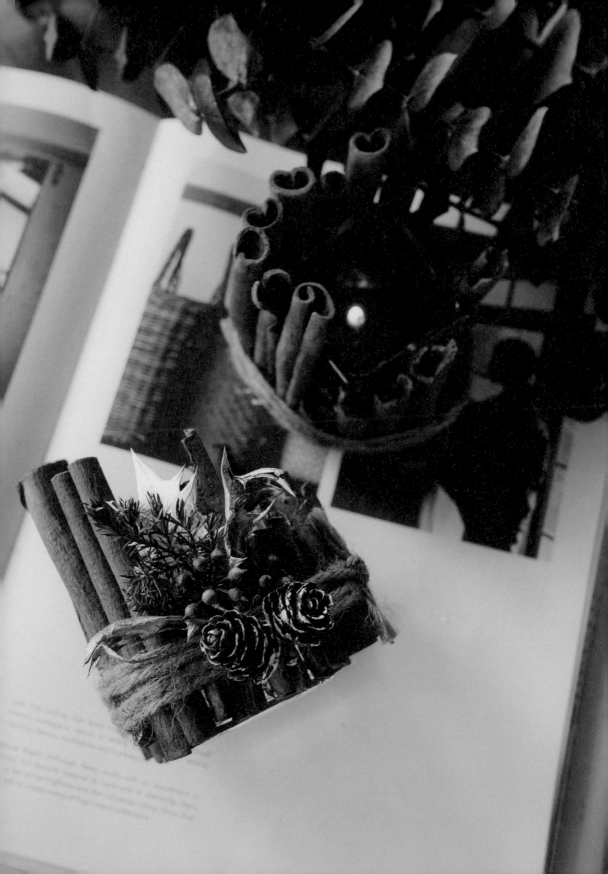

聖誕肉桂蠟燭臺

CHRISTMAS CINNAMON CANDLE HOLDER

作法及材料都很單純,算是新手也能快速學會的一款蠟燭臺。
花個短短10分鐘,馬上就能完成一款節慶感濃厚的聖誕風蠟燭臺。

材料

+ 玻璃杯 ··· 1個
+ 肉桂棒 ··· 半包
+ 乾燥花 ··· 適量
+ 麻繩 ··· 1條

工具

① 熱熔槍 ② 麻繩 ③ 熱熔膠 ④ 玻璃容器

 Tips

＊熱熔蠟無法完全固定肉桂棒,最後需要以麻繩綁住固定。

STEPS BY STEPS

1　把肉桂棒用熱熔槍加熱,黏在
　　玻璃容器上。

2　高高低低穿插的方式,把肉桂
　　棒黏一圈在玻璃容器外側。

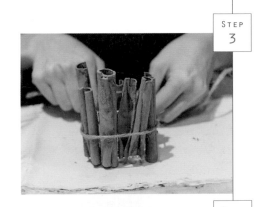

3　用麻繩固定好肉桂棒的位置。

4　再加入喜歡的乾燥花、松果作
　　裝飾，即可。

Left: The hallway that leads to the entrance passes through Rieko's workspace, which is where she keeps her sewing machine, fabrics, worktables and mannequins.

Above Right: Although Rieko works with an assortment of fabrics, her favorite material to work with is chambray. She's also a fan of herringbone and the Lithuanian hemp fabric that create many of Fog Linen's collections.

✦ 杯子蛋糕蠟燭

CUP CAKE CANDLE

造型多變、色彩繽紛的杯子蛋糕，
就像真的點心一般可口，加上各式各樣自己喜歡的甜點點綴，
舉辦一場屬於女孩們的2j6k4
午茶時間。

蛋糕主體材料

✦ 大豆蠟（Ecosoya）·············· 35g

✦ 蜂蠟（精製過）·············· 15g

✦ 香精油 ·············· 2.5g

✦ 環保燭芯加底座（#2）·········· 1個

✦ 固體色素（綠色）·············· 少許

擠花奶油材料

✦ 大豆蠟（Nature）·············· 100g

✦ 無水酒精 ·············· 5g

工具

① 加熱器 ② 電子秤 ③ 不鏽鋼杯 ④ 長湯匙 ⑤ 水果矽膠模具
⑥ 杯子蛋糕矽膠模具 ⑦ 擠花嘴 ⑧ 擠花袋 ⑨ 打蛋器

 Tips

＊因擠花有加入無水酒精，所以這款蠟燭不適合做燃燒，
　如果需要燃燒，必須要等2～3個星期後，等待酒精揮發掉再點燃。

＊在冬天無水酒精比例可以添加7%左右，夏天則建議5%左右。

＊因水果模具有些偏小，可以利用滴管慢慢加入模具，製作方法請參考P.204。

Steps by steps

STEP 3

蛋糕主體蠟燭

1　將35g的大豆蠟跟15g的蜂蠟，
　　放入不鏽鋼容器中秤重。

2　把作法1放到加熱器上，慢慢
　　加熱。（記得溫度不能過高
　　哦！）

3　等待蠟融化後，倒入紙杯中，
　　加入固體色素，攪拌溶解即
　　可。

4　把環保燭芯底部沾上一些蠟，
　　黏在模具的底部。

STEP 4-1

STEP 4-2

5　直接把作法3的蠟倒入杯子蛋
　　糕矽膠模具中，等待完全乾燥
　　再脫模。

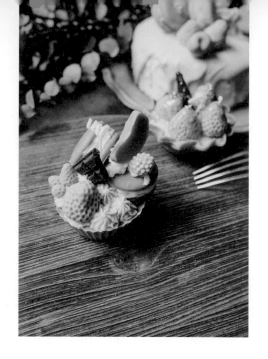

STEPS BY STEPS

奶油擠花

1 將100g的大豆蠟（Nature）放入不鏽鋼容器中秤重。

2 把作法1放到加熱器上，慢慢加熱。（記得溫度不能過高哦！）

3 等待蠟液融化後，溫度約在70度時，加入無水酒精即可。

4 直接拿打蛋器用低速打勻作法3的蠟液。

5 休息10分鐘，再重複作法3～4。直到蠟液變得比較濃稠。

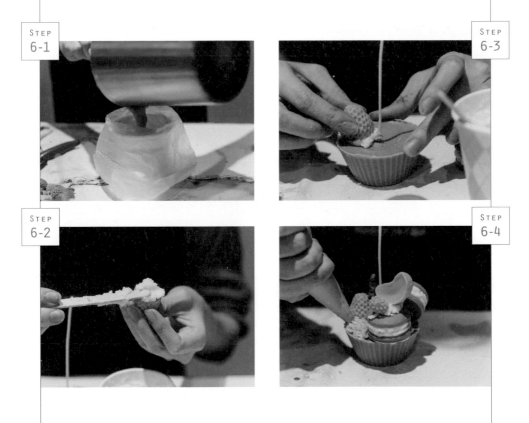

6　再把作法5蠟液倒入擠花袋中。完成擠花材料後，再將喜歡
　　的水果放在蛋糕主體上，最後加上一些擠花即完成。

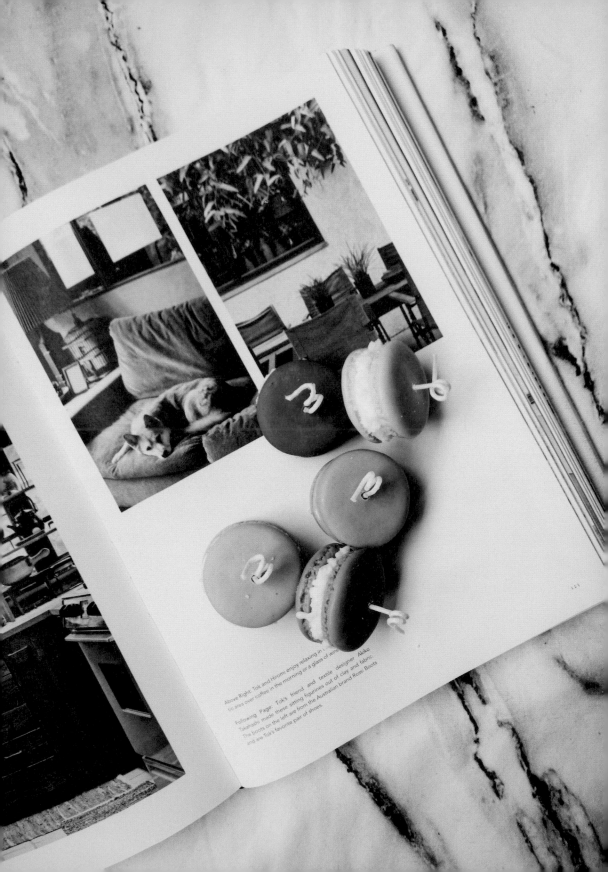

Above Right: Tok and Hiromi enjoy relaxing in the area over coffee in the morning or a glass of wine.

Following Page: Tok's friend and textile designer Akiko Takahashi made these sitting figurines out of clay and fabric. The boots on the left are from the Australian brand Rossi Boots and are Tok's favorite pair of shoes.

♠ 馬卡龍蠟燭

Macaroon

來自法國的傳統點心馬卡龍，
有各種不同顏色的變化，是人見人愛的夢幻甜點之一，
試著調出低調色感的馬卡龍，也相當討喜。

材料

♦ 大豆蠟（Ecosoya）	42g
♦ 蜂蠟（精製過）	18g
♦ 香精油	7g
♦ 環保燭芯加底座（#1）	3個
♦ 固體色素（紫色）	少許

工具

① 加熱器 ② 電子秤 ③ 不鏽鋼杯 ④ 長湯匙 ⑤ 矽膠馬卡龍模具 ⑥ 竹籤

 Tips

＊蠟倒入馬卡龍模具時，記得要倒到胖胖、鼓鼓的，具有張力，
　因為蠟會收縮，才能避免馬卡龍餅乾太薄。
＊脫模前可以先拉一下馬卡龍的周圍，再從中間慢慢推出，
　記得半凝固後要加入竹籤，預留加入燭芯的位置。

STEPS BY STEPS

STEP
3

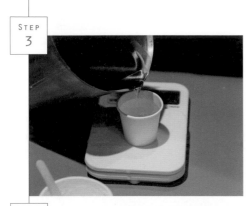

STEP
4

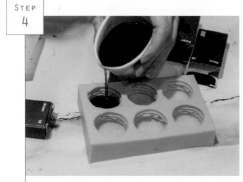

STEP
5

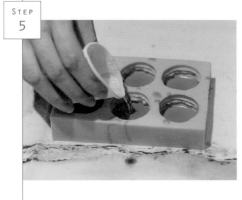

1　將42g的大豆蠟跟18g的蜂蠟放入不鏽鋼容器中秤重。

2　把作法1放到加熱器上，慢慢加熱。（記得溫度不能過高哦！）

3　等待作法2的蠟融化後，加入固體色素及精油，攪拌均勻溶解即可。

4　直接把馬卡龍的第一層蠟液倒入模具中，等待完全凝固。

5　再把馬卡龍第二層奶油，倒入模具中等待凝固，作法參考P.190。

STEP 6

STEP 7

STEP 8-1

STEP 8-2

6　接著把最後一層馬卡龍蠟液倒入模具中，等待完全凝固。

7　等待馬卡龍半凝固後，用竹籤在正中央戳一個小洞。

8　待馬卡龍完全乾透後，小心脫模取出，再穿入1號燭芯固定即可。

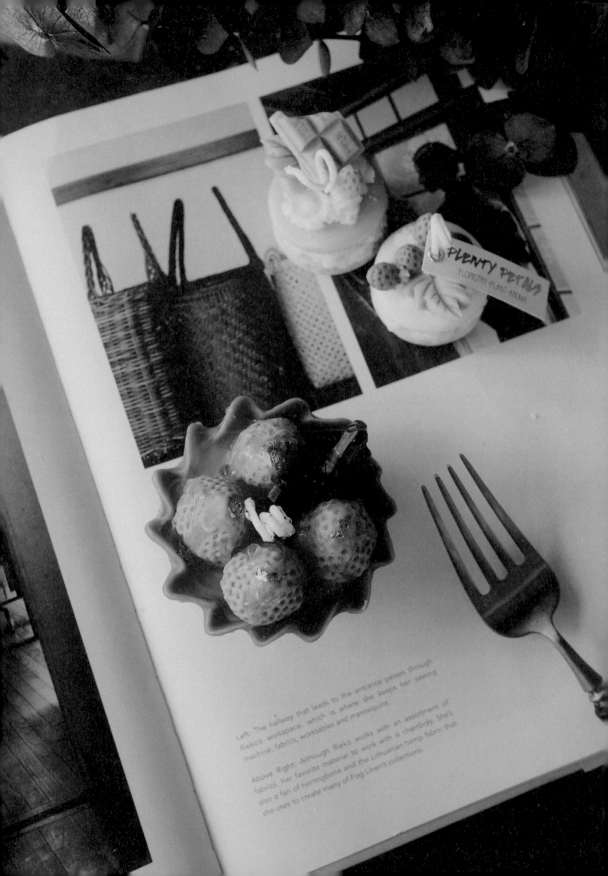

PLENTY PETALS

FLORISTRY · PLANT · AROMA

Left: The hallway that leads to the entrance passes through Rieko's workspace, which is where she keeps her sewing machine, fabrics, worktables and mannequins.

Above Right: Although Rieko works with an assortment of fabrics, her favorite material to work with is chambrily. She's also a fan of herringbone and the Lithuanian hemp fabric that she uses to create many of Fog Linen's collections.

草莓塔蠟燭

STRAWBERRY TART

可以依個人喜好，準備各種不同造型的水果或甜點來裝飾。
在烘焙材料行就能買到各式各樣的點心模具，
像是莓果類、巧克力餅乾等，讓草莓塔的造型更多變化。

塔皮主體材料		草莓材料	
✦ 大豆蠟（Ecosoya）	55g	✦ 大豆蠟（Ecosoya）	35g
✦ 蜂蠟（精製過）	25g	✦ 蜂蠟（精製過）	15g
✦ 香精油	4g	✦ 香精油	2.5g
✦ 固體色素（咖啡色）	少許	✦ 固體色素（紅色）	少許
✦ 果凍蠟	10g		
✦ 金箔	少許		

工具
① 加熱器 ② 電子秤 ③ 不鏽鋼杯 ④ 長湯匙 ⑤ 草莓矽膠模具
⑥ 塔皮矽膠模具 ⑦ 打蛋器 ⑧ 蠟芯固定器

 Tips

＊因塔皮主體非常難脫模，所以大豆蠟跟蜂蠟比例會調整為一比一。
　讓蠟燭塔皮變得較硬、比較容易脫模。
＊加入果凍蠟來營造草莓的光澤度，色澤會比較亮麗。

STEP 3-1

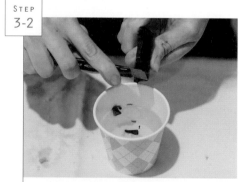

STEP 3-2

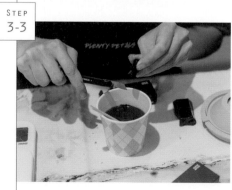

STEP 3-3

塔皮主體蠟燭

1　將25g的大豆蠟跟25g的蜂蠟，放入不鏽鋼容器中秤重。

2　把作法1放到加熱器上，慢慢加熱。（記得溫度不能過高哦！）

3　等待作法2的蠟融化後，倒入紙杯加入固體色素和2.5g的精油，攪拌均勻溶解即可。

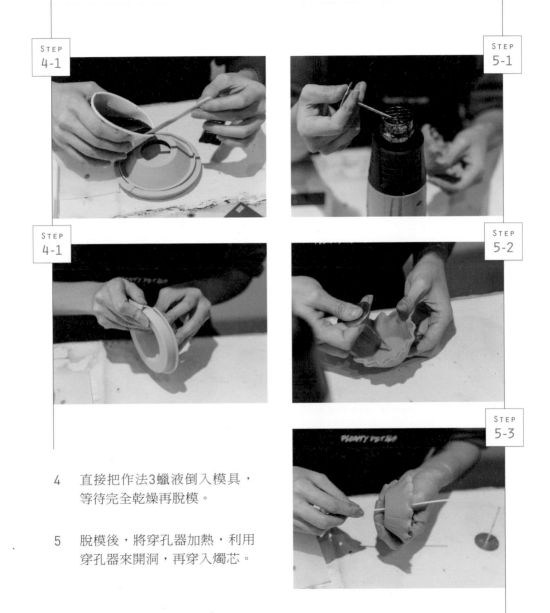

4　　直接把作法3蠟液倒入模具，
　　　等待完全乾燥再脫模。

5　　脫模後，將穿孔器加熱，利用
　　　穿孔器來開洞，再穿入燭芯。

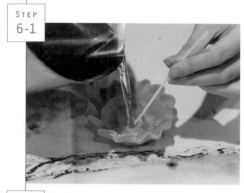

6　將30g的大豆蠟加熱，等待融
　　化後，加入1.5g的精油攪拌均
　　勻。直接倒入已完成的作法5
　　填滿塔皮內餡。

STEPS BY STEPS

STEP 3

STEP 4

STEP 5-1

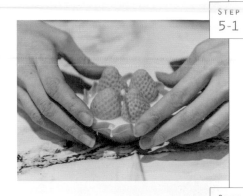

STEP 5-2

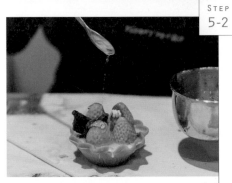

STEP 5-3

草莓蠟燭

1　將35g的大豆蠟跟15g的蜂蠟，放入不鏽鋼容器中秤重。

2　把作法1放到加熱器上，慢慢加熱。（記得溫度不能過高哦！）

3　等待蠟融化後，加入固體色素，攪拌均勻溶解即可。

4　直接把作法3的蠟液倒入模具中，等待完全凝固。

5　待水果完全乾透後，小心脫模取出，再輕輕置放在塔皮上

6　最後再用果凍蠟加少許金箔，淋在上草莓蠟燭上面即完成。

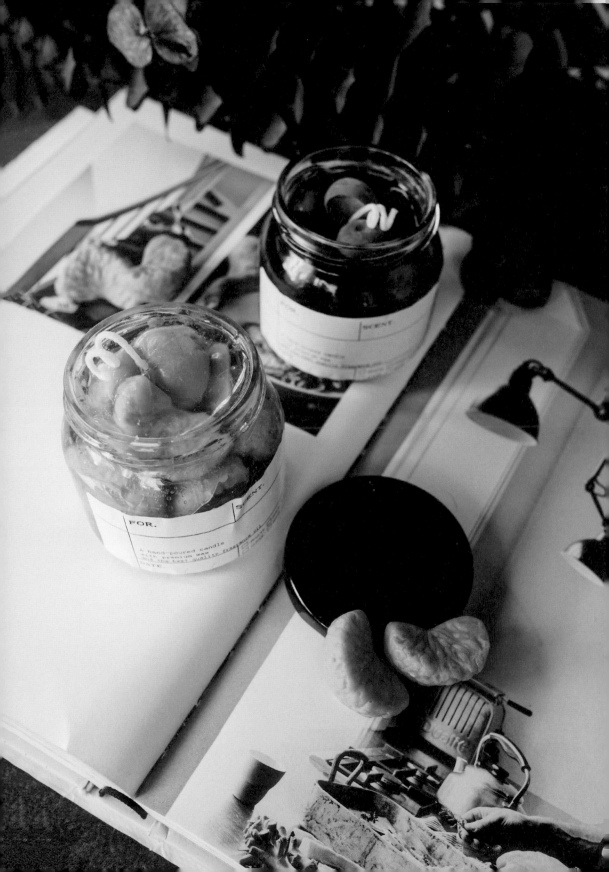

🔥 果醬蠟燭

ORANGE JAM CANDLE

運用透明果凍蠟做出逼真的果醬蠟燭，搭配各種色彩鮮艷又新鮮的當季水果，
就完成了美味又可口的果醬蠟燭。

材料

+ 大豆蠟（Ecosoya） ⋯⋯⋯⋯⋯⋯⋯⋯⋯⋯⋯⋯⋯⋯⋯⋯ 70g
+ 蜂蠟（精製過） ⋯⋯⋯⋯⋯⋯⋯⋯⋯⋯⋯⋯⋯⋯⋯⋯⋯ 30g
+ 果凍蠟 ⋯⋯⋯⋯⋯⋯⋯⋯⋯⋯⋯⋯⋯⋯⋯⋯⋯⋯⋯⋯ 100g
+ 香精油 ⋯⋯⋯⋯⋯⋯⋯⋯⋯⋯⋯⋯⋯⋯⋯⋯⋯⋯⋯⋯⋯ 5g
+ 固體色素（橘色） ⋯⋯⋯⋯⋯⋯⋯⋯⋯⋯⋯⋯⋯⋯⋯ 少許
+ 環保燭芯加底座（#3） ⋯⋯⋯⋯⋯⋯⋯⋯⋯⋯⋯⋯⋯ 1個
+ 果醬瓶 ⋯⋯⋯⋯⋯⋯⋯⋯⋯⋯⋯⋯⋯⋯⋯⋯⋯⋯⋯⋯ 1個

工具

① 加熱器 ② 電子秤 ③ 不鏽鋼杯 ④ 長湯匙 ⑤ 矽膠水果模具 ⑥ 竹籤 ⑦ 滴管

 Tips

＊因果凍蠟會凝固得非常快，所以在倒入玻璃瓶時，要一層一層倒入，
　才會均勻地流動到瓶子的各個角落。
＊果凍蠟不建議於高溫時倒入水果上方，因為大豆蠟融點較低，
　怕果凍蠟會融掉水果表面的紋路。

Steps by steps

橘子蠟燭

1 將70g的大豆蠟跟30g的蜂蠟，
 放入不鏽鋼容器中秤重。

2 把作法1放到加熱器上，慢慢
 加熱。（記得溫度不能過高
 哦！）

3 等待作法2的蠟融化後，加入
 固體色素，攪拌均勻溶解即
 可。

4 用滴管直接把蠟滴入模具中，
 等待完全凝固。

5 待水果完全乾透後，小心脫模
 取出。

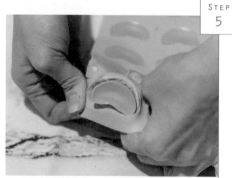

STEP
4

STEP
5

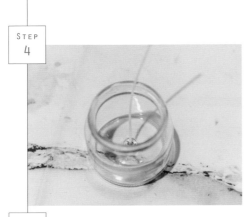

STEP
4

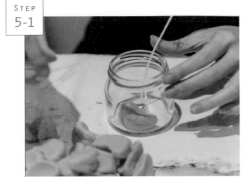

STEP
5-1

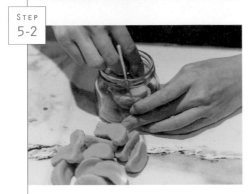

STEP
5-2

容器蠟燭

1　將果凍蠟放入不鏽鋼容器中秤重。

2　把作法1放到加熱器上，慢慢加熱。（記得溫度不能過高哦！）

3　記得要量溫度，當溫度差不多在80～90度左右，可以離開加熱器。

4　將環保燭芯加底座，固定在玻璃容器的正中央。

5　把水果放1／3到玻璃容器中，當果凍蠟溫度在90度左右，便可以倒入玻璃容器裡。

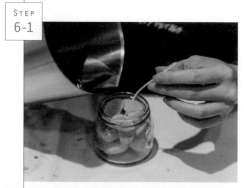

6 再重複作法5，直到玻璃罐裝
滿為止。

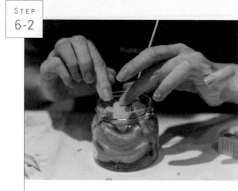

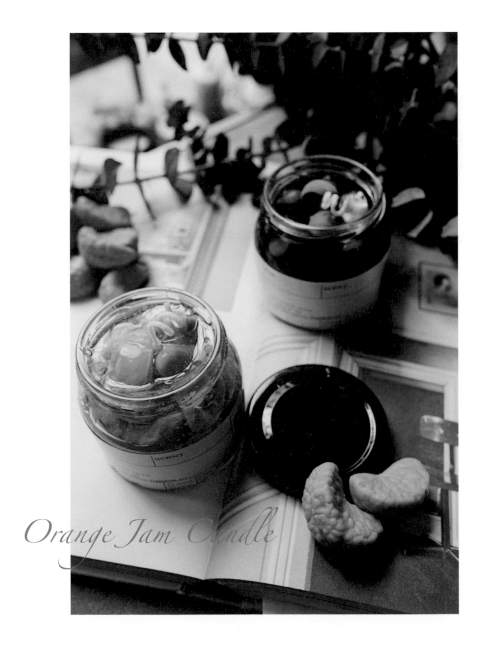

Orange Jam Candle

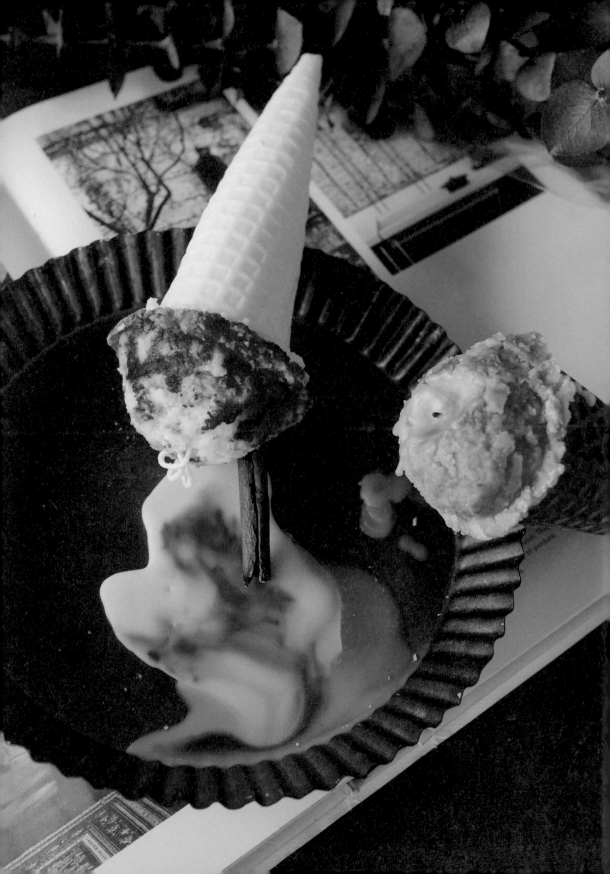

冰淇淋蠟燭

ICE CREAM CANDLE

冰淇淋蠟燭是我覺得最有趣、最有成就感的一款蠟燭，
只要變換色彩，就像是加入自己喜歡的口味，讓整體增添了許多趣味感。

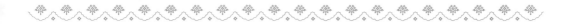

材料

+ 大豆蠟（Ecosoya）⸺⸺⸺⸺⸺⸺⸺⸺⸺⸺⸺⸺ 32.5g
+ 石蠟 ⸺⸺⸺⸺⸺⸺⸺⸺⸺⸺⸺⸺⸺⸺⸺⸺⸺ 32.5g
+ 香精油 ⸺⸺⸺⸺⸺⸺⸺⸺⸺⸺⸺⸺⸺⸺⸺⸺⸺ 3.2g
+ 環保燭芯加底座（#3）⸺⸺⸺⸺⸺⸺⸺⸺⸺⸺⸺ 1個

工具

① 加熱器 ② 電子秤 ③ 不鏽鋼杯 ④ 長湯匙 ⑤ 竹籤
⑥ 冰淇淋勺 ⑦ 刮刀 ⑧ 攪拌棒

Tips

＊蠟如果攪拌不夠均勻，就會失去冰淇淋的質感；過度攪拌變得太凝固，
　也會無法做出冰淇淋質感。如果太硬，可以再放回加熱器上加熱，重新再攪拌一次。
＊如果想做出有漸層感，巧克力片的質地，記得要在用冰淇淋勺挖之前，
　用竹籤沾一點液體染料在蠟上畫一圈，再用冰淇淋勺慢慢挖取。
＊記得要不斷轉動小竹籤，凝固後才能容易拔除。

STEPS BY STEPS

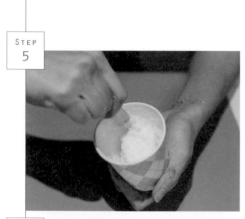

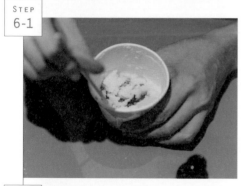

1　將大豆蠟，石蠟放入不鏽鋼容器中秤重。

2　把作法1放到加熱器上，慢慢加熱。（記得溫度不能過高哦！）

3　記得要量溫度，當溫度差不多在78度左右，離開加熱器。

4　加入香精油，利用攪拌棒把蠟和精油攪拌均勻。

5　慢慢的用攪拌棒反覆攪拌，讓蠟迅速降溫，開始凝固變成白色。

6　當蠟變得像冰淇淋的軟硬度時，就可以上色，再用冰淇淋勺反覆把蠟挖取出來。

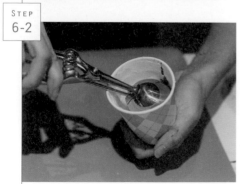

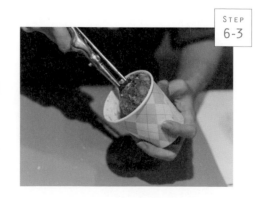

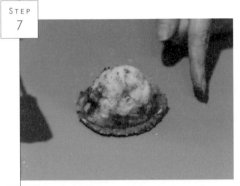

7　把冰淇淋稍微按壓一下，將多餘的冰淇淋蠟擠出，再按壓幾下把蠟放在桌上。

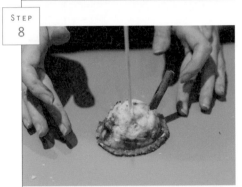

8　再用竹籤插入蠟燭中央，做出小孔預留穿入燭芯的位置。

9　把冰淇淋放進容器或蠟餅皮上，讓蠟燭更具真實感！

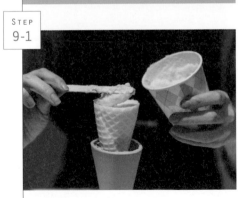

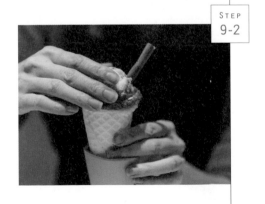

⚗ 作品拍照小技巧

⦂ 用手機也能拍出好商品

其實用手機也能拍出好商品，只要光線對，照片就成功80％了。光線最好採用自然光，任何的光都比不上自然光線。拍照時可以找靠窗邊的位置，再利用陽光的折射，來增加一些光線的情境感。光線可從左邊或右邊折射，但記得要把正上方的燈關掉，因為正上方的燈開著，會讓照片出現陰影，這樣照片就會不好看哦！

⦂ 擺盤與角度

拍照時，一定要找到合適的飾品或背景，來突顯成品本身的特色。飾品擺盤的顏色也應該要對應到商品的顏色。我拍照的時候，經常拿雜誌來當背景，因為雜誌有各種色彩主題，可以按照我們的成品去找類似的頁面顏色，來搭配成品拍照。

而角度與構圖也非常重要。在構圖的時候記得，商品的數量大約控制在2～3個就好，形成一個三角構圖。東西一多，就會顯得比較亂和複雜，這樣不容易讓目光停留在成品上。

所以拍攝時，打開手機的九宮格功能非常重要。用九宮格中間的四個點來布局成品的位置。這種分配方法會讓整體構圖主題清楚，且看起來美觀舒服。

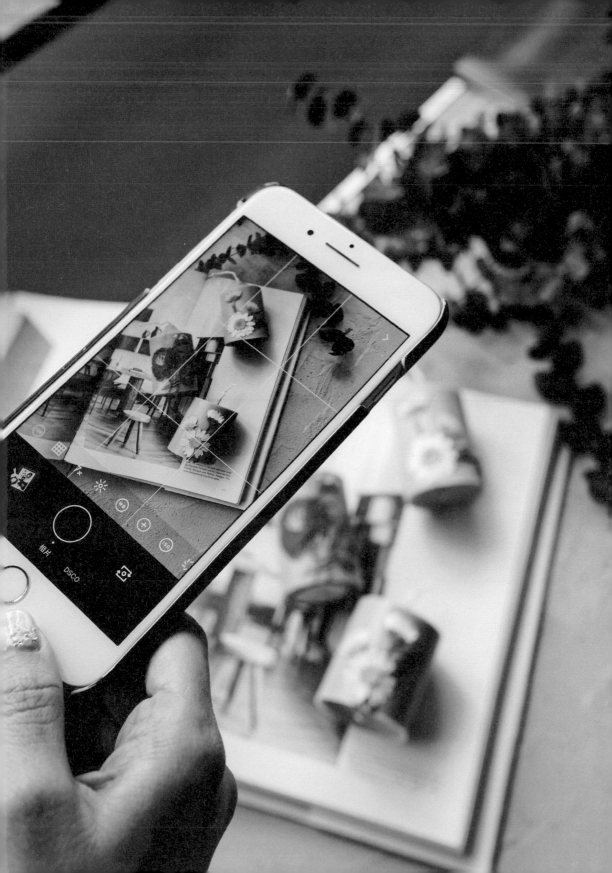

韓式絕美香氛蠟燭與擴香

35款大豆蠟×花葉系擴香×擬真甜點蠟燭

作　　者 | 梁倩怡 Jenny
攝　　影 | 目青、梁倩怡
發 行 人 | 林隆奮 Frank Lin
社　　長 | 蘇國林 Green Su

出版團隊
總 編 輯 | 葉怡慧 Carol Yeh
主　　編 | 鄭世佳 Josephine Cheng
企劃編輯 | 楊玲宜 Erin Yang
封面裝幀 | 比比司設計工作室
內頁設計 | 比比司設計工作室

行銷統籌
業務處長 | 吳宗庭 Tim Wu
業務主任 | 蘇倍生 Benson Su
業務專員 | 鍾依娟 Irina Chung
業務秘書 | 陳曉琪 Angel Chen
　　　　　 莊皓雯 Gia Chuang
行銷主任 | 朱韻淑 Vina Ju

發行公司 | 精誠資訊股份有限公司 悅知文化
　　　　　 105台北市松山區復興北路99號12樓
專　　線 | （02）2719-8811
傳　　真 | （02）2719-7980
悅知網址 | http://www.delightpress.com.tw
客服信箱 | cs@delightpress.com.tw
二版一刷 | 2021年12月
建議售價 | 新台幣399元

國家圖書館出版品預行編目資料

韓式絕美香氛蠟燭與擴香：35款大豆蠟×花葉
系擴香×擬真甜點蠟燭 / Jenny著. -- 二版. --
臺北市：精誠資訊, 2021.12
　　面；　公分
ISBN 978-986-510-194-7（平裝）
1.蠟燭 2.勞作
999　　　　　　　　　　　　110021336

建議分類 | 生活風格・手作

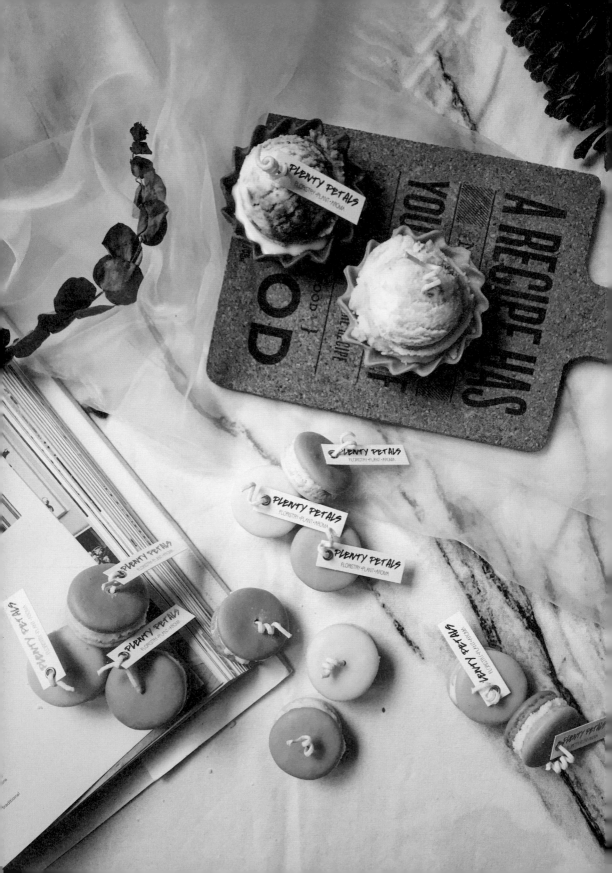